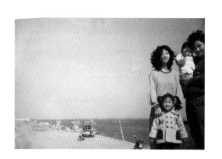

在時代裡擠出
自己的皺褶

很喜歡舊照片，人、動作、物件、場景、環境，都有著時代線索，顯影沖洗成像，便彷彿不會消失，可以稍稍打破「沒有什麼事是直到永遠的，一切都只是暫時的」世界運作定律。

照片，不僅是對一個念舊者的恩惠，也是一種可飛躍、降落在不同時空場所的載體。如東日本大地震的災民，透過尋回家族照片便撿拾一角碎裂的心，記錄保存的本質，讓曾經存在過的消逝得以再現。

且其擷取一瞬的特質，讓照片的影響力往往超脫現實本體，催化許多意料之外的精神感受，一紙照片包含了現實、取景、詮釋、解讀多方折射，我認為這是攝影最有興味之處。畢竟，不管是遠大的、有趣的、使命感的出發點，都無法迴避成像「被觀看時的感受」這個原點。

老派如我，還是認為在影像發展至不知天際線的當代，有節制、有意識的按下快門，細細審視每張成像，等待著時間和空間改變的發酵，照片才足以在時代裡擠出自己的皺褶，是恆久不變的寫真心法啊。

主編　董淨瑩

春的山景

in ｜ 台北士林

盛琳

bibieveryday 主理人，在與小男孩和小女孩的日日生活中持續修煉著。

Evan Lin

攝影師、策展人、兩個孩子的爸爸，穿梭在工作與生活中的多重身分。

熬過了濕濕冷冷的冬天，總算迎來春光灑落。

好不容易放晴的那天，久違的在山上散步，發現路邊川七都長出來了，於是邊走邊採集，準備回家用黑麻油加薑絲、枸杞拌炒，晚餐就有一盤野菜。可惜的是，路邊山壁上一整排的野生懸鉤子，不知道什麼時候幾乎全被除掉了……懸鉤子雖然除了果實，全株帶刺，但一年才結一次的橘紅色果實，富含豐沛營養，也是小孩的絕佳點心，無疑是春神的贈禮哪！

驚蟄過後，昆蟲也都不約而同地冒出來；捲葉象鼻蟲在朴樹上忙碌的產卵捲葉、各種蜂類在櫻花樹和欒樹枝頭飛舞、五色鳥咚咚咚的在樹幹啄洞……

儘管這兩年，因為小孩教育想著移居的可能，卻也讓我們更好好珍藏每一年的山居風景。

觀看　的

S I G

在孤島發現新視野

in — 花蓮壽豐

花蓮溪出海口中間有一處濕地，我常在岸上看著各種鳥類在那裡飛翔，很好奇，但卻找不到可以從哪走過去，直到有天去採訪生態攝影師白欽源（魯夫），終於探訪這處我遠望、而到不了的神祕濕地。

那是一個白雲藍天的清晨，山頂雲霧都未散去，我們從台11線旁穿過一團濃密的芒草堆後才豁然開朗，一片乾枯荒蕪的礫石草叢在眼前。魯夫邊走邊講解，地上有各種生物的腳印，有鳥有狗還有山豬也

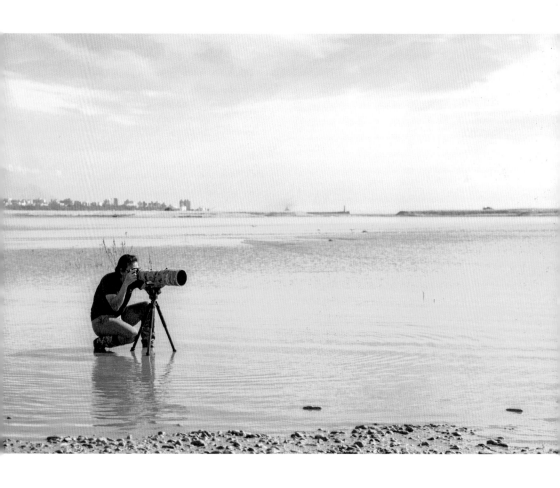

曾經過，走過草叢時一隻被嚇到的鳥兒突然飛出，這裡看似荒蕪，卻有好多生命在此的痕跡。

當我們走到濕地，許多鳥類正棲息，魯夫發現目標小心翼翼靠近拍攝，我也好奇地拿著他的裝備有模有樣地拍起來，但是當我走近時，那些正在覓食的鳥卻早一步飛去，魯夫說：「想拍到動物，就要理解動物的習性，把自己想像成牠們。」同是攝影師，卻是完全不同的領域，那次採訪讓我收穫很多，魯夫帶我到以往只能遠觀的孤島，也打開我另一雙看生命的視野。

林靜怡

宜蘭頭城人，現居花蓮壽豐，住在被山林擁抱和溪流洗滌的地方，與四隻狗二隻貓一起生活，創立「大樹影像」是希望能為被攝者留下些什麼，並讓世界溫暖一點。

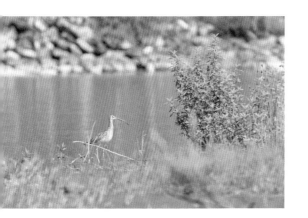

觀 看 的 　SIG

山谷裡的天主堂

in

新竹五峰

「山重水複疑無路，柳暗花明又一村」，學生時期讀過的陸游詩詞，是我在幾年前初次到訪桃山村清泉部落的美麗印象，這裡有日本警察與泰雅族人的生活足跡，也是張學良與三毛曾經停留的人生。

我們由竹東市區一路蜿蜒近一個小時的山路，車窗外從原本的客家聚落在山霧間逐漸轉換成泰雅部落，就在數不盡的彎道後方，豁然出現冒著白煙的溪流山谷，太陽穿

透白霧、光束照耀的這片幽靜，清泉到了。

那次前往其實是誤打誤撞，我們剛走完大小霸尖山，單純想要下山時找個有溫泉的地方休息一個晚上，於是在網路上找到了清泉，沒想到小小的山谷聚落裡，有著超乎原先想像的豐富文化與歷史故事，於是我們決定多停留個半天時間，好好探索此山與彼山之間。

走過吊橋，我們沿著環山步道

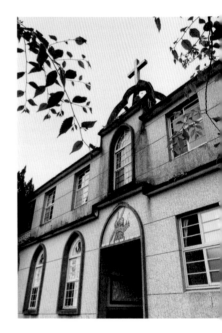

悠閒散步，溪水聲與畫眉鳥為我們合奏著，樹林的遠方慢慢浮現一座水藍色教堂，我們被這建築的每個細節深深吸引，牆壁上是泰雅族的故事壁畫，光線穿透鑲嵌的玻璃窗宛如身在歐洲某個鄉村，還有一股瞬間安定心靈的信仰力量，我們一行八人在教堂裡沒有太多交談，而是各自用心感受空間帶來的一絲平靜。

沒想到在前些日子，我與不同

的 　 觀看 　 SIG

的朋友又再次前往此處，行程也不約而同的是個下山午後，一樣去三毛夢屋，一樣走過環山步道，一樣推開教堂那老舊的木門。但這回我們逗趣的模擬一場結婚進場儀式，想像左右兩邊坐滿親朋好友，前面走著撒花瓣的花童，有鼓掌吶喊的豬朋狗友，有一把鼻涕一把淚的家人，這天我們把老電視劇裡可能出現的情境一併演練，最後以空氣戒指及下腰、親吻結束這場可愛的鬧劇。

我們再次將點點回憶留在這裡，雖然總是在清泉天主堂短暫停

留，也沒遇到過其他人，但我已經在這裡確認某些關係，不單單是人與人，是這個地方與這棟建築，建立專屬於清泉的情懷。

幸福與平靜，一直是我對於信仰建築的定義，或許我自身沒有特定的宗教信仰，但始終相信他們的存在。以家人來說，我會跟爸爸去義民廟，陪媽媽參拜觀世音菩薩，妹妹則是受洗的基督教徒，從小就養成尊重和尊敬彼此的心，無論是教堂還是寺廟建築，都是我們最簡單且能直接感受信仰力量的地方。

小時候總是聽長輩說：「舉頭三尺有神明」，依家中成員的信仰別，有時也會好奇到底有多少神明在我頭上了呢？

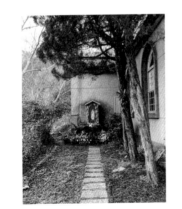

邱家驊

躲在恆春十餘年的影像人，拿著釣竿就住海邊，不時也爬進山裡砍柴玩石頭。攝影是工作更是生活，快門之前是積累的日常感受，快門之後將消化成未知的養分，回饋給自己。

我住社子島、
我家姓王

「你唸大學了喔?!看不出來捏。」——社子王，王昱森，世新大學，還沒滿20歲。

2020年高二下學期，他以《社子王》這部影片參加「神腦原鄉踏查紀錄片競賽」，17歲的他拿下青年組最佳剪輯，後來還製作周邊商品，參加「簡單生活節」。

「對外人提及社子島，很多人覺得這裡長年限建，貼著『沒開發的地方』的落後標籤，但我覺得就是因為沒有開發，所以能記錄很多可

HT

以講下去的故事。」起心動念是喜歡這樣純樸的社子，不喜歡人們對社子的「歧視」。

「阿公之前在創業的時候，在附近的一間水仙尊王廟請求神明。隔年工廠生意好轉，阿公還願捐獻龍舟給社子島。」那年比賽記錄著阿公得到爐主，其實阿公才是真正的「社子王」。

王昱森出生時家裡異常忙碌，恰好洲美大橋開通便把他送到私校從幼稚園唸到國中，他不擅唸書卻對許多事情有興趣。「我跟弟弟感情很好，常玩在一起，什麼都一起學。國小升國中原本要考音樂班，幼稚園到小三學鋼琴、小三到國中學豎笛，國中之後玩樂團、打爵士鼓、吉他、也玩DJ，後來不喜歡學校的熱音社就和吹薩克斯風的弟弟玩團。」音樂、曲棍球、網球，一度想讀體育班，「媽媽說我是三分鐘（熱度）！」

而「社子王」本來只是「中

二」的團名：「原本我們全名叫
『483社子王』，483是弟弟
想到門牌號碼，我們看了很多國外
饒舌樂團，還有個很帥的手勢，一
邊是4，一邊是8又是3，拼在一
起變成王，我們的信念是『分享快
樂、分享愛』！」

在私校不擅長念書的孩子太
痛苦了，父母便把他送到自學團，
起初找不到目標，於是開始用力拿
A，還得到「A Student」的封號。

好奇他的影像拍攝是怎麼開始
的。「雖然很不習慣『學學』的教
學，我想得到的是穩紮穩打的技
術，學校教的多是美感。但或許在
那個環境裡，慢慢有了概念。」開
拍前一天，他四處借不著器材，和

阿嬤求援，面對無助的金孫說：
「沒人借你的話，別那麼委屈，就
買一台。」爸媽帶他買了人生第一
台相機，這部影片就從學著按錄影
鍵開始。

那天，我們去了阿公、阿嬤
家，也經過起家厝，老家裡的廚房
有四個灶台，從前由四個不同的
媳婦掌管，阿嬤是其中一個，在C
位。「因為是長孫，所以阿公說我
是『金斗孫』，衣服還會被阿嬤拿
去『祭解』。」

話題一轉：「你知道我過年的
時候，不用出去社子？我媽是九段
人的千金，外公是里長，早期在做
雨衣代工。聽說外公賭博輸一整條
街的房子過。爸爸是八段人，他們
國小認識，到五專也是同學。從小

過年，所有的親戚都在社子島，真的全都在這個島上喔。」而社子的王家在這已經七代了。

問他之後想做什麼？「社子島有元宵節夜弄土地公，去年我有拍，今年也特別站進去感受一下，想去當一次寒單爺看看！剛好明年20歲，可以變成自己真正的成年禮，讓我和社子島的土地公連結。」

社子王年紀半生不熟，話卻超齡。或許年輕世代真的進化了，從影像技術到土地意識，由外而內，長成屬於在地的希望。

李政道

經營線上平台「西城 Taipei West Town」。曾有多年迷惘的只為廣告服務，在中國工作時認識了台灣。偶然的機會下台北小孩從一攤攤質樸的小吃，走入其實風華絕代的老派台北。

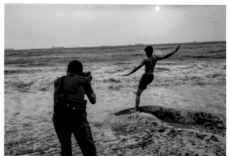

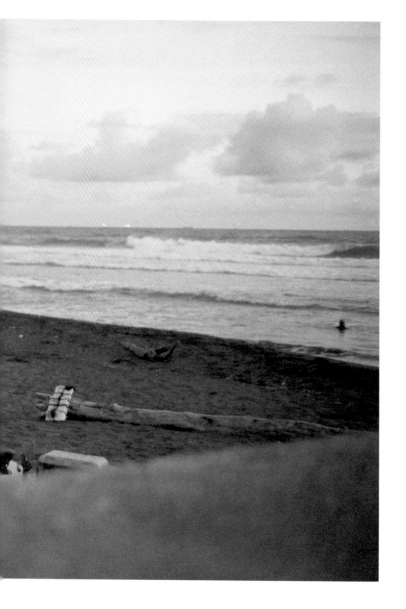

村之寫真

Feature 特輯

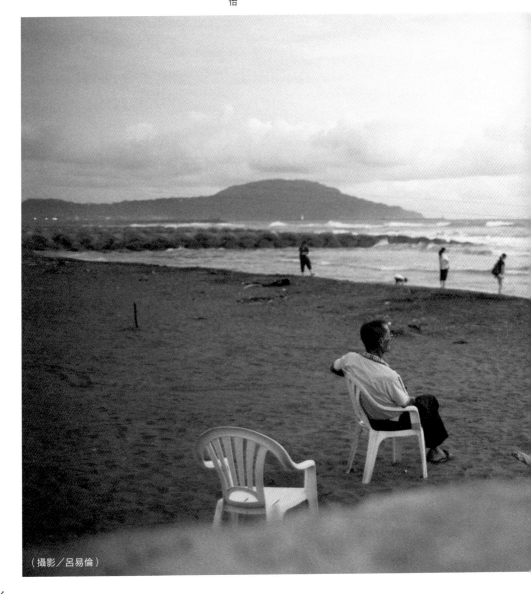

（攝影／呂易倫）

如果有一天，生活的地方正在消失，
不管是時間洪流裡的被掩埋，
或是城市發展下的被消滅，

「寫真／攝影」可以在其中扮演什麼角色？
有沒有可能成為一種力量的起點？

一張照片，
不管出於創作、於追尋、於報導等拍攝動機，
均包含鏡頭後的凝視、被攝者的回應，及其後觀看者的認知。
透過視覺反覆確認，曾經屬於某一地某一群人，
存於記憶中，也存於生命中，延續著地方認同與信念，
進而為地方，找到陪伴的力量、記錄的力量，和可能改變的力量。

村之寫真

凝視而後改變的力量

我們，在此相遇：
攝影的視線與地方性

Locality of Photography

攝影伊始

文字—陳佳琦　插畫—Hui

1871年，一個名為約翰·湯姆生（John Thomson，1837–1921）的英國攝影師曾拍下一張月世界地形的照片，照片中赤裸而粗礪的岩層地形與黑白分明的質色中的他們，是感覺更熟悉呢？身處生活於高雄田寮的在地人呢？身處景150年前的景色」，但如果是生能也會驚嘆「啊，這居然是來自一個，但因他的影像很細膩、也有正在透過一張照片看風景的人，可片，湯姆生其實不是最早或唯一的

能也會驚嘆「啊，這居然是來自作者、時間和地點等具體脈絡，也而在百年之後越來越受到重視，也常被當作台灣攝影的起點。

這些來自150年前的視線，代表著外來目光與小島的最初接觸，也彷彿是攝影技術與台灣本地的原初相遇。而湯姆生終其一生都不會知道的是，這極為短暫的台灣行（若跟他漫長的攝影生涯相較），卻在他身後一百年，漸被此地的人視為地方的認同與象徵，甚至被視為台灣攝影歷史的序章。

地景記憶、並且驚嘆「啊，這是我知道的地方」，而如是意識到自己許多人可能會快速對應自己的

最初的接觸，台灣攝影的起點

如今看來仍令人感到震撼。灣土地的象徵之一。這樣的照片，的景觀，時至今日，它已經成為台帶地理和斷層帶等氣候交互影響下地，透過視覺讓人感知到，這是熱而粗礪的岩層地形與黑白分明的質張月世界地形的照片，照片中赤裸

回到當時，這位英國皇家地理學會出身的紳士正在中國遊歷，4月某日在一個機緣下，跟隨長老教會傳教士馬雅各從廈門搭船入台，他們在打狗上岸，短短十多天裡遊歷了高雄、台南和木柵、甲仙、荖濃、六龜等地，留下了五十多張玻璃底片。儘管那個時代的前前後後已有零星的外國探險家、洋商、傳教士或軍人曾到過台灣，也拍下照

做為殖民地的南國勝景

近年許多日本殖民時期的影像

檔案被重新探討，像是《南進台灣》這部總督府宣傳影像，讓我們看見當時殖民國觀看領有地的視野：歌頌島嶼美景，種種充滿異國情調的熱帶物產與群族樣貌。同時，也是官方對殖民地施政的稱頌，美化的背後，存有差別性的眼光，對於當時的內地（日本本島）而言，這個地方是一個充滿想像的他方。

這時期還有透過攝影術與印刷術興起，而得以留下的各種寫真帖和明信片（繪葉書），大多是為因應各種博覽會和觀光旅遊活動的出現，目的是為了展示台灣。其中一大部分是風景的表現，被攝影視覺化的風景，可能與地方產生密切關聯，例如1927年臺灣日日新報

社舉辦了大規模的台灣八景票選活動，這是最早的官方主導之「八景十二勝」的認證，這些名勝包括淡水、日月潭、太魯閣、鵝鑾鼻等熟悉的風光，而攝影幫助這些象徵的視覺化，也讓風景成為國土象徵，同時透過可搜集的照片與明信片，改變人物對地方的看法。

日治時期方慶綿（1905-1937）所拍下玉山與阿里山圖景，即折射了當時的地方性、勝景名所與視覺之間的關係。在嘉義經營寫真館的他，在觀光與登山活動興盛的1930年代，開創了少有人競逐的事業：為遊客拍攝阿里山觀光與玉山登頂紀念照。這位有「新高伯」之稱的寫真師，長期駐紮玉山山腳，在登山季節為遊人拍

攝紀念照之外，他也擅長拍攝高山勝景，將蓊鬱林木、壯麗雲海盡收於底片。當時有許多的業餘攝影學會，經常號召會員成群結伴上山下海獵取風光美景，也興起外拍的風氣。當時許多在日治時期已十分活躍的攝影家，像是鄧南光、張才等人，都深受日本攝影的影響，他們

後再度被發現，也讓今我們可以看見戰前的登山活動，同時也透過他的景物描述，回頭認證這些美麗的風景與地方特色。

凝視家鄉的攝影之愛

戰後台灣的1950~60年代，攝影作為業餘愛好的風氣逐漸興盛。當時有許多的業餘攝影學

攝影伊始

不傾向畫意抒情的沙龍攝影風格，不喜歡讓攝影模仿繪畫，而更喜歡凝視生長且親近的土地，他們擅長發揮攝影眼的觀察特性與直接表現風格，以及用抓拍（snap）的方式捕捉珍貴瞬間，記錄地方風景。

像是大溪出身的李鳴鵰（1922-2013），戰後在台北經營照相生意，也拍下當年台北各地的風景，他有一張很有名的「淡水河畔」，在河邊拍下三個可愛的牧童，彷彿成為當時的象徵，同樣地，他也拍下許多河邊橋景照片，像是戰前的台北橋、光復橋，橋下還有渡船行駛的恬淡景象。早期這種表現地方風景的照片，透露出一股田園美景的詩意，也是尚未過度開發，保有台灣鄉間淳樸氣質的景象。

Locality of Photography

攝影伊始

而中景和前景有城市裡的戲院和電影看板，有路人和三輪車，畫面中間還交錯電線與電桿，這個瞬間之下的切片，不意之間，將城市的在地性豐富地寫入，十分耐人尋味。

類似的風格，也同樣展現在1950~60年代一群以寫實風格為主的台灣攝影家的鏡頭之下，而他們對攝影的單純愛好，還有經常外出拍照的習慣，默默地匯集成某個時期的、凝視家鄉景觀的視覺圖庫。類似的例子可以從客家攝影師劉安明（1928-）鏡頭下看見，他的屏東家鄉景色保存了許多客庄風情，同樣也可從許蒼澤（1930-2006）的鏡頭下看見，他為家鄉鹿港知名的老城、屋瓦與牆垣，留下了許多美麗的照片。而基隆出身的鄭桑溪（1937-2011）也有一張充滿地方韻味的作品，他從街上看向海邊，拍下基隆的東岸碼頭，畫面中巧妙交疊了遠景的港邊船舶，地方感。

這些戰後寫實潮流所留下的、具有真誠與地方感的作品，來自許多攝影愛好者對自身家鄉的觀察，這些照片也特別容易讓觀者感知到逝去的鄉愁，最早整理這些攝影家列傳的張照堂，就曾指出這些老照片可以「感知到生命的延續與歷史傳承對我們的重大意義，似乎每一幅好的作品都是在一種歲月的滄桑中提煉而成的」。這些凝視家鄉土地的攝影，展現了一種厚實與樸拙的精神素質，同時也召喚著我們的

以鄉愁重現家園

時序推移到了1970年代，攝影與地方之間的關係又有新的變化。由於1970年代台灣特殊的時空背景——因為一連串的外交挫敗與反攻復國神話的破滅，使得當時的知識分子開始意識到戰後政治體制下對本土文化意識的壓抑，也在風雨飄搖的危機之中，發現僅能依傍的只有雙腳下的土地。這時期有一股「回歸現實」的浪潮，許多青年上山下海旅行、透過雙腳重新認識家鄉，試圖重建與土地和地方感的聯繫。

不同於上一代對家鄉懷抱的自然純樸之情，此時期的攝影表現帶有反省與救贖的鄉愁，還有重現家

園、發現地方的心情。這樣的情懷尤其體現於報導攝影這種表現類別之中。台灣最早的報導攝影倡議者王信（1941－），於留學日本期間聽聞台灣退出聯合國，倍感鄉愁，開始在課餘回台之際記錄台中家鄉點滴，她也受到日本攝影師濱谷浩（Hiroshi Hamaya）的人道主義觀點影響，回到年少時曾經擔任山區教師的原住民部落——霧社，拍攝一系列當地的人文景觀，後來也到蘭嶼拍下再見系列報導。王信以攝影介入地方，她希望呈現原住民族最自然的一面，改變當時漢人對原住民族仍充滿偏見和歧視的對待。而王信很可能是戰後最早去探觸到國家治理與原住民議題的報導攝影者，以攝影師的身份介入地方，同時也把地方的風土人文帶給主流社會，求取理解。這樣的精神也延續到1980年代像是關曉榮對原住民部落的關懷。

另一個重現台灣家園的案例是《漢聲》雜誌的出現，其創辦人吳美雲原本居住在美國，也是在台灣國際地位危殆之際回台創辦英文版《ECHO》漢聲雜誌（1971），目的是希望介紹台灣的美好給予世人知曉，而且是以英文出版。這個雜誌集合了黃永松、姚孟嘉、梁正居和奚淞等優秀的攝影師和編輯，拚勁十足地尋訪台灣各地的民俗地景、傳統技藝、古蹟建築、山川百岳等，再以精良的圖像與編排設計，將台灣的人文風景予以細膩的視覺化。他們這樣的行動與攝影介入，頗具有開創性。同時，也引領了當時許多如田野考察的作法。

當時的報導攝影風潮，以調查方式重現台灣，類似《古蹟三百年》、《台灣行腳》等影像書都反映了這種希望能夠更理解地方風物的慾望。而這樣的報導浪潮也一直延續到1980~90年代，許多影像工作者承繼了這樣的家園重現精神，回頭建立自身與土地的關係。像是澎湖出身的張詠捷（1963－）在1980年代受到報導攝影啟發，曾於台灣本島擔任攝影記者，但後來返回澎湖家鄉，尋訪在地的風景，她在1990年代所發表的澎湖島嶼影像：鏡頭下的大海、草原與硓𥑮石

攝影
伊始

受傷的土地與在地認同

墙，也流露出濃厚的鄉愁與詩意。

1970年代到1980年代以降的報導攝影列隊，不論是尋訪家鄉，還是哀悼經濟發展下農村的消逝、大多帶著些許濃厚的鄉愁，他們對地方的認同與情感，充滿著有意識的介入，也像是一種「看見台灣」、重現家圍的攝影視線。

延續1970~80年代的報導浪潮，解嚴前後的台灣社會湧動著各種公民運動的力量。這些風起雲湧的攝影表現在各種改革力量之中，進而透過社會議題的反省，與地方產生更深刻的聯繫與思索。

例如前述的關曉榮

（1949－），就以攝影介入在地行動。1984年他到基隆八尺門記錄移居都市的阿美族人生活，發表了「八尺門」系列影像文字報告，鏡頭忠實呈現由東部山區移居都市的原住民，過著以漁撈業為生、且十分刻苦的生活，關曉榮呈現他們生活中的悲喜處境，這樣的報導也促成日後官方的正視、改建部落居所。不過，關曉榮把這種記錄倫理更加推進，26年之後，他又重回故地、尋訪舊識，延續他長期建立的一個報導者與地方之間長期建立的情誼與責任。

同樣的做法也在他的蘭嶼系列可見。繼承王信的人道凝視，關曉榮在1980年代長居蘭嶼，以政治經濟的角度全面檢視戰後長期的

內部殖民與原漢議題。他用詳盡的影像文字報導，記錄達悟人的傳統生活（飛魚季和造舟儀式），也深入反省長期的原住民剝削問題（蘭嶼兒童被迫接受漢化教育、漢人大量觀光與獵奇），還有至今仍未能解決的核廢議題。他更採取積極的介入行動、參與各種抗議。透過他鏡頭下所描述的景象：島嶼土地被粗暴開挖、埋入一罐罐核廢料，讓我們看見社會在一味追求經濟發展的時候，可能對地方與偏鄉造成的傷害。

在攝影之中，呈現「受傷的土地」可能召喚公眾對環境與地方的保護意識。除了人為的破壞之外，天災也可能激起這樣的攝影行動。1999年的921大地震，

Locality of Photography

攝影伊始

近年，高雄紅毛港出身的洪政

重創了中台灣，也是戰後最嚴重的天災。這場災難致使許多人一夜之間失去家園，也激起許多攝影和報導工作者投入地方重建工作。更有許多人自此長期停駐，協助地方整頓療傷、辦理在地報紙、重建家園。台灣的攝影工作者也有如張蒼松、吳忠維、沈昭良、劉振祥、李文吉、顏新珠等人，共同結集了一本《家園重見：走過921影像報告》，從攝影集當中可見受重創的土地、倖存者的面孔、災後的生活，對逝者的哀悼與家族紀念照等等，彷彿象徵了一次攝影與地方相遇與互相扶持的經驗，這些圖像見證了天災之後，人與土地之間強朝的認同與生命力。

任（1960－），製作了一系列名為「憂鬱場域」的作品，使用強烈的照片切割、重組，還有自藏線索，凸顯人與大自然之間隱我肖像的擺置，展現一張張與紅毛港有關的詭異景象，像是在訴說著失去家鄉的傷痛。這是因為高雄港的港區開發設計畫，致令這個海邊漁村被迫全村遷村，群體散佚。洪政任轉化傷痛為一幀幀強烈的照片，也像是對故鄉的最後回首。

而拍攝台西污染問題的許震唐（1967－），近來將視線專注於自己的成長之地——濁水溪，這條台灣最重要的河川，數百年來見證了台灣的歷史與人文，而它身上所背負的各種水力發電、集水設施，還有灌溉任務，都使

河岸地形不斷改變。許震唐的照片看似在平凡無奇的風景之中埋藏線索，也照見土地樣貌在人類歷史中的不斷變化。這樣的攝影影視線，同時也是展開地方認同的行動。

攝影自從誕生伊始，就與地方和空間密切相連，攝影產生的影像，有時延續著地方的認同與信念，透過可見的視覺反覆確認這曾經屬於某一地某一群人，存於記憶之中，也存於生命之中。或者，攝影也可能主動刻畫、形塑地方記憶，甚至介入地方，對地方產生更積極的作用。

●陳佳琦
國立成功大學臺灣文學研究所博士。研究興趣為台灣攝影史、當代視覺文化、文學思潮與紀錄片，著有《臺灣攝影家——黃伯驥》（2017）、《許淵富》（2020）。

南風裡人間猶在

攝影集《南風》出版後，台灣社會才普遍意識到六輕造成的空氣污染，以及肉眼無法見、懸浮微粒PM2.5的存在；並也才首次看見，業餘攝影師許震唐累積數十年的在地記錄，和他那在六輕煙塵裡，首當其衝早已瘖啞無聲的故鄉——彰化縣大城鄉台西村。

文字—邱宗怡　攝影—施合峰

「這是誰的照片？台西村地方上竟然有人在拍照，還拍得很好！」公視記者鐘聖雄在反國光石化運動中，就注意到許震唐妹妹——許立儀帶至抗爭現場簡報說明的照片。抗爭結束後，鐘聖雄持續探討六輕對濁水溪北岸造成的影響，便選擇前往彰化縣大城鄉台西村。

大膽放入冷硬研究報告的攝影集《南風》，因為明確的空污控訴立場，讓讀者以為許震唐專注在環境議題的記錄，但在老厝廳堂裡，揹著攝影包、屁股只坐藤

椅三分之一的許震唐莞爾解釋：「沒有啦，專注在一塊地方，自然會包含這個地方上所有的問題啊。」

揹著相機的野孩子

「你不要去念美術，乖乖在附近二林念書，我就送你一台相機。」升高中時，「到處跑的野孩子」許震唐接受媽媽的條件，得到人生中第一台相機。本來就愛到處跑，加上一台相機，少年許震唐開始從觀景窗看世界，甚至被攝影訓

從海口到源頭，始終濁水溪，期許自己「大丈夫一生成一事足矣」。

練：「我需要去現場，攝影沒有不到現場的。眼睛所見還不能完全相信，還需要去把背後的意義撈出來，可以說我習慣了用攝影的方法。」

「一開始要謝謝高中那位沙龍畫意派老師，說我的照片難登大雅之堂。」叛逆少年不服氣，放學後去書店翻看《人間雜誌》，看到別人拍家鄉，「怎麼我拍我自己家鄉就難登大雅之堂？」

許震唐從寫實攝影裡找到共鳴，一方面認清自己無法像攝影學會成員去名山大川外拍，「我就只有我家而已啊，只有這個庄頭，自細漢就在這裡長大，寒暑假幫長輩做農事、搬西瓜。」另一方面他相信，生活在哪，現場就在哪。養分

既來自生活的土地，就定焦在此，將故鄉看個仔細：「你問我為什麼拍故鄉，說白一點，這就我周遭。」

用寫真與故鄉鬥陣

「我爸帶阿雄去拍，半年後，阿雄拍了我情感上拍不下去的畫面。」

《南風》攝影集裡，鐘聖雄與許震唐的視角與影像質地截然分明。鐘聖雄訴訴求議題，以手捧遺照的肖像直面控訴；許震唐拍攝的村民影像則內嵌在日常水土間，用縱

你問我為什麼拍故鄉，
說白一點，沒什麼，
這就我周遭。

貫多年的記錄疊疊影出失控的凋零與求存的頑強。「我拍的都是生活的，青的。我不想記錄他們的死，甚至他們的生。小孩生出來，除非有來我家送油飯，否則我不會去打擾，生跟死是人最私密的空間。」

揹著相機的許震唐通常只在村子公共空間裡到處逛，在每窪田間與人聊天，「我不會到家中拍，門關起來是私密空間，不需要去探究。鄉下人保守，必須要能同理到這一點。」

「阿嬤不習慣相機，就不一定要拍，可以去跟阿嬤聊天，聽她說

話」，許震唐質疑作者論，高舉個人創作意志，說穿了只是在成就自己：「把創作當目的，創作者就變成一個獵人，只是犧牲別人的條件與資源而已。」

就像鐘聖雄說《南風》實際上有第三個作者——帶他去拍照的許爸爸，不斷思索「創作如何社會實踐」的許震唐相信，故鄉拍攝計畫的漫長歲月裡，台西村民們有形無形的給出，包括故事與關係、身影與情感，乃至價值與信念，都在在塑造了他的故鄉寫真。

影像館裡的攝影村聲

除了拍攝者與被攝者間的共同塑造，許震唐另一個攝影的社會

實踐場域則是「台西影像館」。

「南風」在外巡迴一輪產生些許影響力後，曾與村民合作劇場表演的「差事劇團」團長鐘喬建議許震唐，讓照片回家鄉落腳。承租國有土地上的閒置老屋、手電筒與矽利康，許震唐真的打造了一個「台西影像館」，以及開館第一檔的「南風」展。

「我都跟他們說想摸就去摸，美術殿堂裡照片不能碰，但那是他們的家人啊，你不讓他們摸摸？」村民們擠在相片前，東摸摸西搓搓，七嘴八舌聊起來：「啊，我們這個人已經轉去了……」、「那個人什麼時陣走的……」，照片已然不是作品，而是回憶，展覽宛如家族相簿，

攝影若真有什麼價值，
其實是表達。

攝影三十年不懈於自省，檢視著有否剝削、是否真實、能否回饋。

影像館外掛著1988年拍的溪王祭，有曾經的興旺與不變的虔誠。

成為一本以牆為頁、村人共閱的「台西村相簿」。

第二檔展覽再更進一步，將相機交給村民，讓村民自己來拍。

「地圖是別人畫的，那如果讓村裡生活的人來拍照，你的視角、他的視角……產生出來的影像就可以表達我們心中的台西村。」許震唐將西方社會新興的社造培力方法——以攝影發聲（photo-voice），帶進青壯人口外流、垂垂老矣的庄頭，卻發現這個事情在老人家身上最好玩，「像許萬順，他前前後後拍了四部照相機，一部六百塊拍完一卷就沒的那種，他拍完第一部就說：『唐仔，快一點，再給我一部！』」

展出時，村民就在牆壁上簽

36

「Photo-voice」行動中，村民許萬順拍出諷刺批判力道十足的寫實作品。（攝影／許萬順）

字，「這是我的作品」。村民成為記錄者與創作者，許震唐退居相機管理與照片編輯。「攝影若真有什麼價值，其實是表達」，一年裡有半年被烏煙蓋頂，半年遭酸臭襲鼻，沉默忍受慣了的村民，也能夠不透過他人詮釋、自主創意的表達。

餘生記錄濁水溪足矣

高中時的許震唐每次跟媽媽吵完架，就沿著濁水溪堤防騎腳踏車到二水，也是在那時候，《人間雜誌》第十三期做了濁水溪專題，帶給他幾乎啟蒙般，對寫實攝影的嚮往與決心。三十年後，彷彿嫁接回少年時的行動，他將

我就乾巴巴等，
我不會去指揮，
要求你給我什麼動作。

工作辭掉，投入記錄濁水溪。這次，他要把整條濁水溪流域走完。

長期記錄台西村變遷，許震唐意識到，濁水溪的自然與人文地景也必須留下記錄。「很多人說溪就水在走而已，我說不對啊，溪裡有土，有石頭，甚至有人。土石流是常態，砂石業也一定存在；海口有人，部落也有他們生活的樣子。」

整個流域空間龐大、面向多元，一個人跑幾乎不可能，「沒關係，我就自己慢慢做」。每隔兩天他就出門跑田野，拍下游就先回家，回到家也必然要沿著海口南至麥寮整個巡一圈；如果拍上游，就從台中住處出發走國道

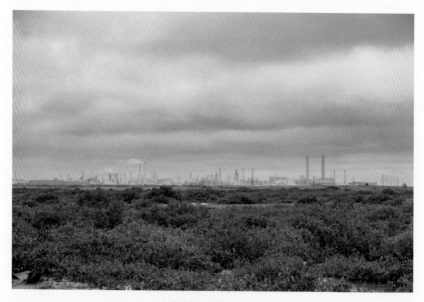

六輕外觀有蒼茫詩意的美感，生活在當地才知道實際的殘酷。

38

Q1.認為自己的影像，對台西村是什麼樣的存在？

我的攝影到底有沒有存在台西村民心中，很難說 。他們對於「攝影」這件事是無意識的，「南風」回到村子裡展出，他們看到的是那些相片背後人事時空的回憶。Photovoice計畫時，他們問我「要拍什麼？」，我都說「你歡喜就好，你要去鴨寮拍鴨子、田裡拍農事都可以，你就帶著，想拍什麼就拍」，結果許萬順拍台西村大排，拍出了標準的紀實攝影批判。裡面有限制條件，那我們就在現實脈絡裡嘗試落實。

Q2.希望這些影像，能為台西村帶來什麼影響或改變？

對外希望台西村被看見，搶下點話語權，但是收藏「南風」的邀約我都拒絕，我告訴他們，105張裡面你要挑30張，要把事件起承轉合、整個故事脈落都收下來。不能讓故事消失，不能消費台西村。

影像不是攝影師一個人所生產，所有的資源跟價值，都是在社會關係、日常互動裡，與這些人共同塑造出來的。對內，想為故鄉做記錄，就像1988年拍的溪王祭，記錄的不是民俗，是村民的虔誠，是共同記憶。

Q3.請用一句話形容自己的影像。

大概就是真實，真實被我奉為圭臬。真實必須由脈絡來提供，攝影就得拉出很長時間去累積，像實證研究，可以說，我的攝影是實證主義的。但這個真實若只是個人的感覺，沒有社會性的實踐意義，那也沒什麼。

每個快門確實只是一個瞬間，但那是一個存在於百年間時空、社會脈絡之下的瞬間啊！意識到背後的脈絡，就會去挖掘社會意義，而不只是採集文化奇觀。攝影因此，是一種反省。

去南投。進度緩慢還有另一個原因：等待。「我就乾巴巴等，我不會去指揮，要求你給我什麼動作，我就等到他的動作成為我要的影像元素，按下快門。」

「十幾廿年後，就可以透過照片將它串起來，看到整個區域的變化」，許震唐不願心急，哪怕身軀半百，還是這條默默容納一切的母親河的孩子，寧願以河的時間尺度看顧在她身旁。三十年前，少年在河岸邊翻看的《人間雜誌》裡，有幅手繪的「濁水溪尋訪圖」，圖上，濁水溪猶然豐腴，躺臥的出海口，沙洲星羅，海藍岸青。

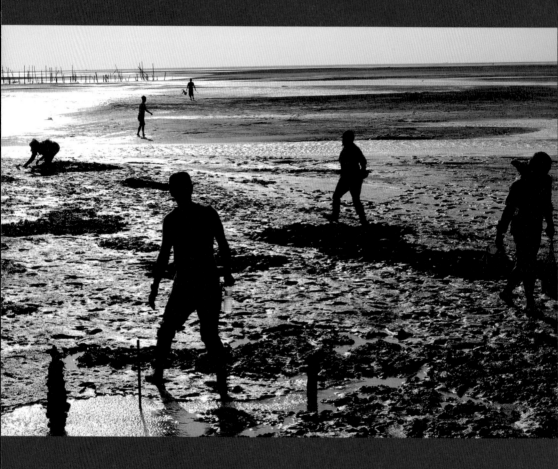

抗爭之村　*Struggle of Village*

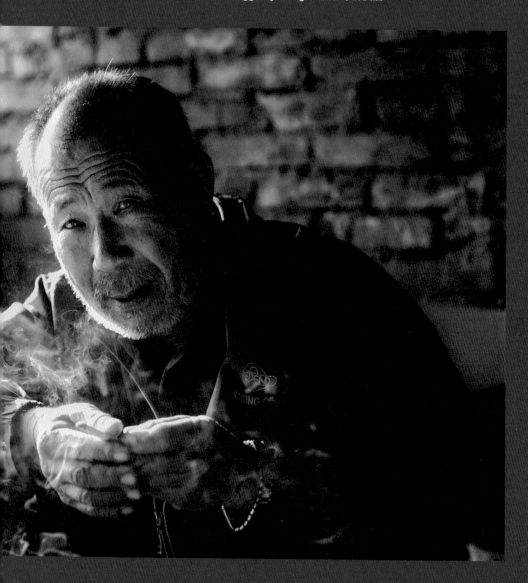

抗爭之村

Struggle of Village

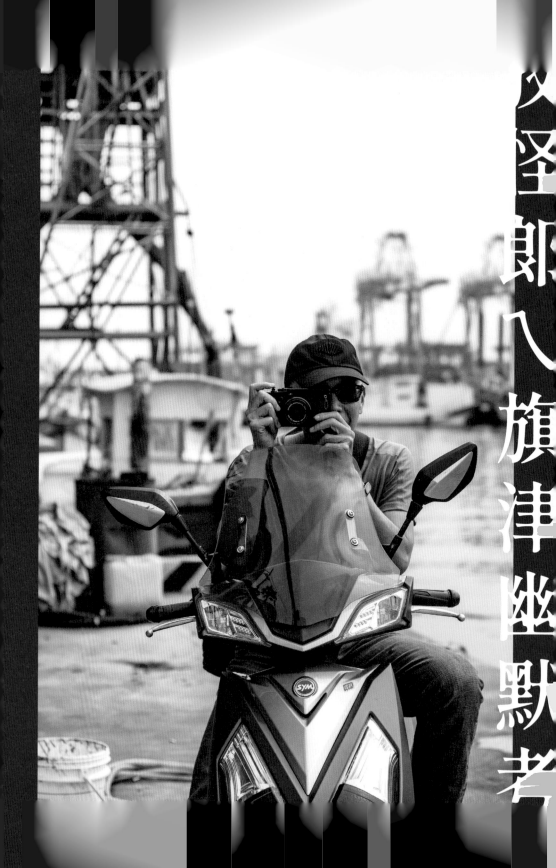

怪郎入旗津幽默考

一顆頭睡在沙灘上仿若化石出土、老舞伴著泳衣口罩相擁跳恰恰像末世預言、長串白衣黑褲戴斗笠者在城牆上築出人牆宛如科幻電影……，沒有美食、美景、美人，林聰勝照片裡的高雄旗津是日常的B面，是觀光景點的幕後花絮，要引人發噱。

文字—謝欣珈　攝影—盧昱瑞

林聰勝IG上的照片總是有種意外地荒謬感，明明是一般地、無聊地、無特別事發生的日常，在他眼中就是能在時間不斷流動下，抓到那似乎不太尋常的一瞬。「按連拍就好了啊。」突然放出一句冷箭般地半開玩笑，自己呵呵笑，大家也呵呵笑，就像看他的照片會冷不防地嘴角上揚。

想進到現場，目睹真實的初念

攝影的萌芽，從看似不大相關的「美麗島事件」開始。國中

時爸爸會帶他去美麗島聽演講會，當時他還沒有相機，也還不知道攝影是什麼，「就是想進現場。」1979年12月10日事件當天他高一，下午看到鎮暴車開進學校高雄中學，回家路上都是交通管制，隔天馬路散落磚塊，他還是一頭霧水。「當時電視沒報導，那時候還小也不知道要找報紙來看，長大之後慢慢才知道那是美麗島事件。」

關心政治的苗在心底發芽，長出花苞是在1986年11月30日「桃園機場事件」，「那次自

立晚報的報導和三台都不一樣，自晚寫警察砸車，三台說民眾砸車，就想知道哪個才是真的。」

本科學會計的林聰勝，認為靠近真相的方法之一是當記者，自認文筆不行就先去市民學苑學拍照，但要當攝影記者總覺得信心不足，要好友一句「想做就去做」推他一把，才真的到第一民主電視台當記者，拿的是攝影機還不是相機。「反正機器都是全自動的啊！」先求能躋身攝影產業，再耐心等待機會，終於等到民眾日報擴編，才真正圓了夢。

想知道
哪個才是真的。

林聰勝從民眾日報、台灣日報、自立早報、勁報、自立晚報到蘋果日報，工作經歷就是台灣報業萎縮的過程，報社倒了

各式奇趣的人、人、人

「剛學攝影那時，班上同學說要組讀書會、辦展覽，地點定在旗津，那時候就開始一直拍，拍到後來攝影展沒有下文，讀書會也解散了，但我就從那時候拍到現在。」

又倒，待最久的蘋果日報現在也搖搖欲墜。不過讓他最不適應的其實是數位環境後大家都在搶即時，「很累，新聞的營養成分也沒有這麼高」，與他心中設想的「新聞」越離越遠，他便跟隨著縮編的潮流退休了。記者身份是他的角色，生活的A面；「旗津」就是他的幕後，生活的B面，彷彿一條伏流從青年到中年，在他的身體裡流成另一種攝影的血脈。

他從20出頭拍到50出頭，即使北上工作，「旗津有一些」大事也會專程回來，像烏干達號困在海岸十幾年，拆的時候，我就在岸邊等他們下船回來拍。」近年又一艘「盛昌號」擱淺，拆船作業他拍的是以沉船為背景在海邊遛狗的民眾、冒出水面滿臉油污的潛水夫、跨坐在螺旋槳上遊玩的工人。

在「拆船」空間裡做各式各樣的人、人、人，各式各樣的人

上　旗津是林聰勝三十年來，不變的取材地。
下　海岸是拍攝創作的地方，也是離不開的生活場域。

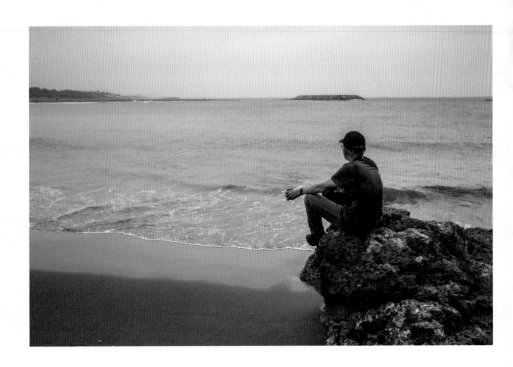

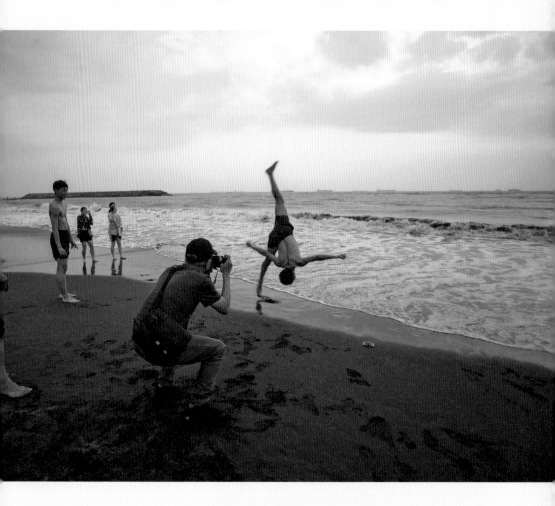

有著攝影記者敏銳度的林聰勝，遇到畫面常反射性地舉起相機，捕捉到精彩瞬間。

我喜歡觀察人，
喜歡照片是
人跟空間的互動。

事，各式各樣的神情，彷彿時空各
異。自認無法「把地景拍得很有人
味」，林聰勝選擇對焦在環境裡的
人，「我還是會把人放在裡面，不
會單純只是一個地景，風景我不會
拍。我喜歡觀察人，喜歡照片是人
跟空間的互動。」

來到現場，他緩步走向旗津海
水浴場的沙灘，一邊悠閒地東張西
望，與海灘上的民眾沒兩樣，但在
眨眼之間，他突然變身，飛越箭步
跨進一群戲水少女，舉起相機無聲
拍了起來。少女們一邊嚷嚷「拍她
比較漂亮」，一邊又在相機前舉起
青春的手勢嘻嘻哈哈地合照，1／
500的快門把那一瞬間的時空剪
下，放大，凸顯旗津作為觀光地，
在遊客視線以外的地方，拍觀光客

照片以外的照片，記錄日常以外不

被注視的日常。

平常而雋永的一瞬

「捕光人總有異於常人捉狹心
態，希於攫取現實一瞬，翻轉日常
無聊，混淆認知造成錯覺，轉化
另一層面解讀。營造黑色幽默慰
藉，自娛娛人。」這是他在「報導
者──在地傳真」專欄〈死亡提醒
物〉所述，與他屢屢提到喜歡照
堂的照片「在一個很平常的畫面

裡，拍起來就很抽離、很不正常，
但是很雋永，你會一直回味」，似
乎異曲同工。

週末下午，他會從市區騎車穿
越過港口隧道，在中洲繞一繞、拿著
咖啡坐一坐，看海、看聚落，看在
地人生活百態，再到另一端的旗津
海灘，從峭壁這一端走到那一端，
晃蕩一個多小時，開散觀察觀光客
動態，返程的路上偶爾會繞進二
港口巡一下，是生活也是取景的固
定行程。

拍了旗津三十年，他的旗津裡

有大陳新村，是農曆11月6日三官
大帝生日，居民就會在蔣介石神像
面前打麻將，「之前還會在蔣公面
前開票哩！」他也愛拍有刺青的
人，和上戲前的歌仔戲團。「都是
一個台灣的符號」，過往的新聞訓
練使他對符號敏感，但還是不能太
正常，「要狡怪（kāu-kuài，愛
作怪），我拍戲班在請神前後，帶
妝穿襯衣騎機車去上廁所，這就很
有趣。拍刺青也是一個挑戰，我景
仰這麼有英雄氣概的人，阿尼基
（aniki，黑道大哥）這樣，你敢

他喜歡觀察人在空間裡的動作，越不合理越值得玩味。

在一個很平常的畫面裡，
拍起來就很抽離、很不正常，
但是很雋永。

拍攝過程，總習慣買一罐伯朗咖啡坐著休息，觀察和等待。

不敢跨出那一步問他可不可以拍？

他答應就會很有成就感。」

他還喜歡拍廟會，只是疫情來了廟會活動驟減，連日常都變得很難拍。「口罩戴著之後人與人的距離又拉開了，大概也是因為帶著口罩，人的動作也沒這麼多，這段期間拍得滿痛苦⋯⋯」

沿海岸漂泊而後回返

默默地看，他看旗津的遊客越來越多，建設越來越多，水泥越來越多，消波塊越來越多，「但是也好啦，一個島這樣比較有生氣。」

相較於現在沙灘的稀疏人數，熱鬧擁擠的高峰是開放陸客自由行時，「神秘現象很多，滿坑滿谷讓你

拍，拍完人家還問你是哪一省的，啊，好懷念陸客喔。」陸客不來之後換移工來，「移工也很有趣，圍在一起吃飯、唱歌、玩水，還會穿傳統服飾、學拍婚紗攝影。」小孩也是他的心頭好，而近期IG出現戴口罩在海邊嬉戲的民眾，大概就是在無可預見的疫情中更極端荒謬的現實。

一直拍旗津，也不只拍旗津。

當從海灘離開時，林聰勝突然幽幽地說「我媽以前的娘家在這裡。」小時候，媽媽帶著他回來，他只感覺腳底的沙很燙，沙灘很長。不確定是否因為如此，使他不斷回返，年會請假由南沿著東邊的海岸線環半島，現在他也把目光落在另一個海邊——蚵仔寮。喜歡拍海的原因很簡單，「背景乾淨，我不覺得自己有辦法把城市裡面的一些東西去除掉。」

固執地拍旗津、拍海岸沙灘，喜新厭舊地拍每天都不會重複的陌生人，林聰勝又脫口而出「牡羊座不是都這樣嗎？」在一成不變的日常中，讓攝影為人生的旅途增添一點趣味，為心繫之地留下一點記錄。

Q1.認為自己的影像，對旗津是什麼樣的存在？

滄海一粟，一點意義也沒有。地球上每天產生幾億張照片，我只是其中的一張。當然照片的特性拍下來就是記錄，但是記錄會對這個地區有什麼幫助嗎？我拍的東西都不算什麼，毫無輕重可言。現在最有價值的照片是烏克蘭，那樣的照片才會對世界有幫助，一個在太平盛世地區拍的照片、很日常的照片，不太會對這個地方有什麼幫助。

Q2.希望這些影像，能為旗津帶來什麼影響或改變？

希望能提供一個比較有幽默感的、不同的攝影觀點、視角去認識旗津。IG上面的旗津大部分都是美照，夕陽、海產、吃的也很多，但我覺得影像不管是拍吃的還是玩的，照片的效果都是為了吸引人過來，不然就失去傳達的意義，所以我希望用比較黑色幽默的感覺，讓別人覺得旗津是有趣的。在IG放的照片都是我滿意、覺得可以吸引人的，照片底下的hashtag是國外攝影網站，這樣影像傳遞的對象就不只限於台灣，所以我希望自己拍的影像一目了然，看圖就知道在說什麼，不然還要寫中文解釋，外國人肯定看不懂。

Q3.請用一句話形容自己的影像。

會心一笑，也是比較狡怪（káu-kuài，愛作怪）啦，我不喜歡把人拍得太正常，長期關注我的照片的人都會覺得很有趣。

變遷之村　Change of Village

變遷之村　Change of Village

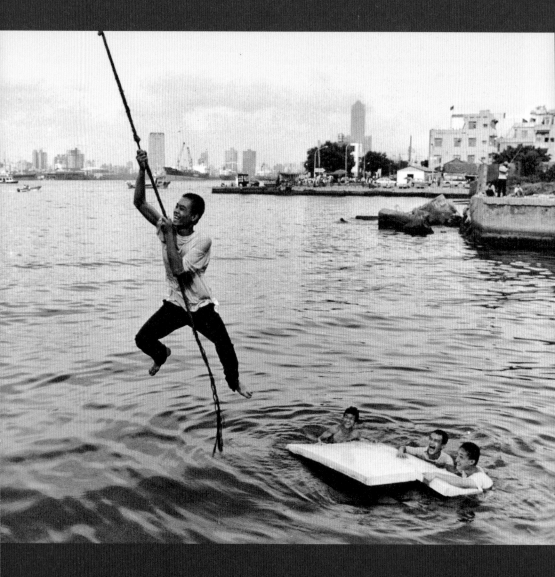

變遷之村　*Change of Village*

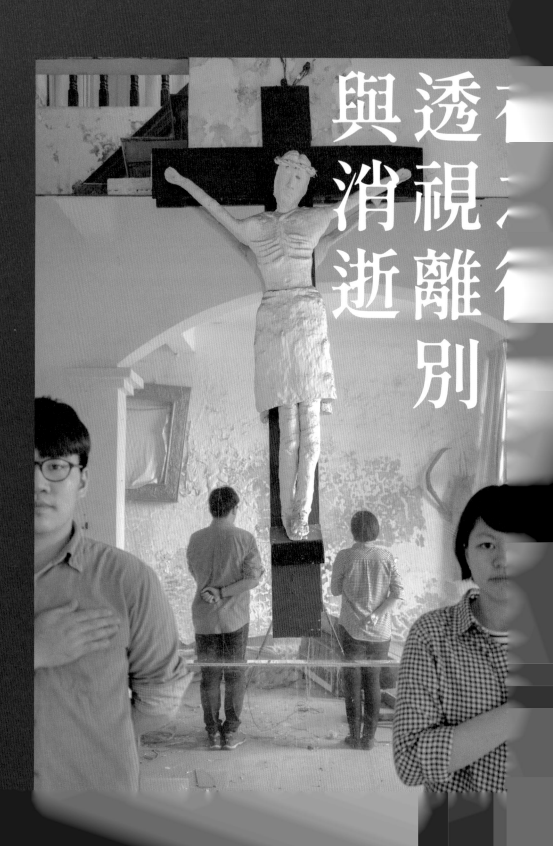

與透
消視
逝離
別

竹籬笆、紅磚牆、青綠色木窗，框出一種時代特有的既定印象。1949年百萬軍民隨國民政府來台，「眷村」便以聚落形式和文化氛圍誕生成一個名詞。1980年全台眷村數量近千，隨著時間違建增建形成諸多公共安全問題，於是政府啟動眷村改建計畫。2000年預算與法源到位，曾在街頭巷尾扮演重要視覺風景的眷村，開始加速消失。

文字—小海　圖片提供—呂易倫、林羿綺

黑瓦斜屋頂瞬間成為瓦礫灰燼，不到十年間，全國眷村聚落僅餘百個，在這段驟變過程各地出現不同的記錄方式。文史工作者的田野訪談，空間規劃的專家學者們探討變遷，當然也包括影像工作者的單純記錄。林羿綺與呂易倫，便是在這段改變過程後期落腳左營復興新村的影像創作者。2010年時，曾經擁有全台規模最大單一軍種眷村的高雄左營，從十幾個村的數量拆到只剩五、六個。

用身體全幅感光土地

「我們來這裡時居民已經剩不到三分之一，許多有能力的住戶在一開始就被家人接去住或搬走，因此一半以上是空屋。」、「我們當時對居民在房子裡的生活樣貌很好奇，因此印了傳單到處投遞，表示可以幫忙拍攝家庭相簿讓大家留念。」林羿綺與呂易倫從2011年到2016年間，住在高雄記錄著左營眷村的改變。

始於一趟機車環島旅程，途經左營遇見復興新村。龐大聚落

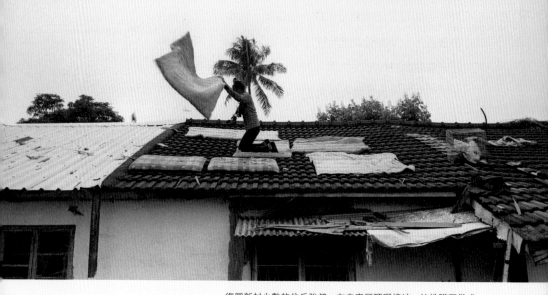

復興新村少數的住戶強叔，在自宅屋頂曬棉被，彷彿膜拜儀式。

很想記錄過程，
希望能重新寫入記憶裡那段空缺。

樣貌恰巧與林羿綺的生命經驗重疊。「我小時候住的眷村在國中時拆掉，從充滿違建的巷弄搬到國宅大廈，我卻不記得當時村子是怎麼被拆除。」、「在經過左營時和居民聊天知道這裡也快拆了，很想記錄過程，希望能重新寫入記憶裡那段空缺。」

環島結束後他們進入北部研究所就讀，期間就搭著客運往返北高。家庭相簿傳單投遞不久後就有居民與他們聯絡，呂易倫和林羿綺正式踏入眷村生活。拍攝家庭相簿過程不只在居民舊家留念，有時也被邀請至國宅拍攝新屋與新生活，甚至有人希望他們可以記錄搬家過程，寄給其他城市的兄弟姊妹看。「我們當時的

狀態非常自由，靠打工賺來的錢生活，研究所老師也支持學生到現場創作。所以只要居民找，我們就去拍，過程裡也完全沒有考慮記錄以外的事。」

只是，居民口中說的「快拆了」原本預期是一年內。沒想到來回通車半年後，卻絲毫沒有開始拆除的跡象。「這樣通車真的太累，我們決定在左營附近租個小套房，就近觀察。」、「待到第三年都還沒拆，眼見村子裡都搬到快沒有人，我們開始想要不要走？」雖然沒有規劃拍攝目的，但最初是想目睹眷村的拆遷過程。因此當正在煩惱這個計畫該不該繼續時，有天怪手就出現了！「村子裡傳出轟隆聲響，我

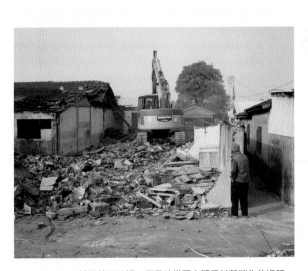

拆除的日子裡，居民時常回來觀看村落消失的過程。

們發現真的要開始拆，於是決定繼續待下來。但，整個拆除過程又花了快兩年。」

長達五年的左營計畫，林羿綺與呂易倫用影像記錄著不只是一個村落的改變，也不是少數片段生命故事，而是全幅的用個人身體與這塊土地黏合，演繹出獨特的南方時光。

瀏覽與凝視的時間差

「有個說法是攝影機其實就像獵槍，因此一開始拆時，很多工作者進去拍攝，那種狩獵感很強烈。他們會去拍坐在路口的伯伯，去拍攝孤寂感。」、「這種類似報導攝影的需求，必須在短時間內記錄或

把計畫完成，跟我們很不一樣。」

場域裡記錄著居民住戶搬走、釘子戶的日常。甚至到拆除工人、拾荒者進入，以及最終整個土地被清空，長出雜草。」、「或攝影工作者進入，他們會帶著相機找居民訪談。」、「也有藝術創作者把這裡當作創作主題，

兩個大學畢業生，在五年間不時騎著機車閒晃眷村街頭，拍下成千上萬張影像與影片。「我們當時雖然有對象，卻沒有目的性。通常是晃久了，居民見我們眼熟，聊起來後招手要求我們去拍，才留下影像。」

不同於其他攝影者帶有任務與目的，林羿綺與呂易倫的計畫非常有機，在每次快門前後往往不帶預期。手中的相機與攝影機就像一副針線，對齊著好奇與追尋穿梭在改變中的左營眷村，繡出五年漫長的織路。

當離散告別成為日常

除了家庭相簿，他們每天在村子中閒晃。探險般進入空屋記錄，或是被常遇見的居民邀請進入家中拍攝一些珍貴事物。「可能因為我們是學生吧，看起來沒有威脅性。」、「如果我們對某一家很好奇，就常常在門口探頭探腦，久了也會被邀請進去。」

他們的拍攝比較像切片式地在擷取改變。」、「我們因為在那裡

「我們在那裡時遇到很多老師五年，時間比較久，所以在同個村，與秀雪婆婆的相遇就是如此，

上　深夜裡，強叔展示他改裝過的籃車，並示範如何運送自己。

左　使用大型相機記錄拆遷過程，引發居民的好奇。

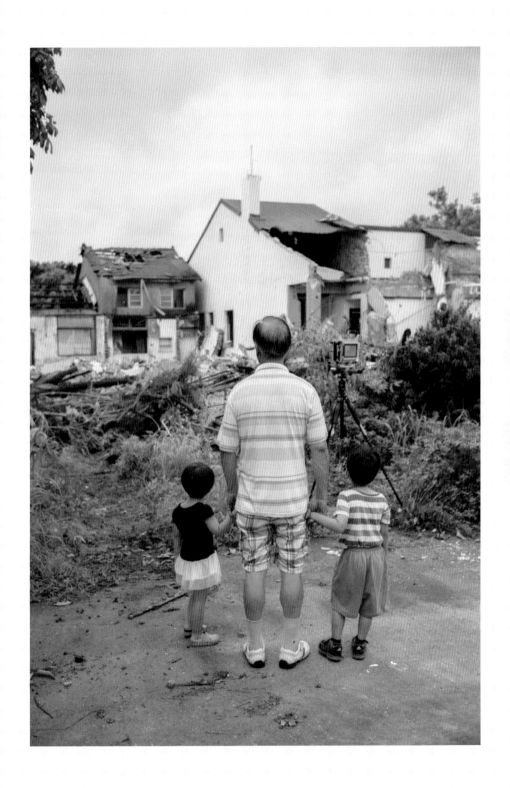

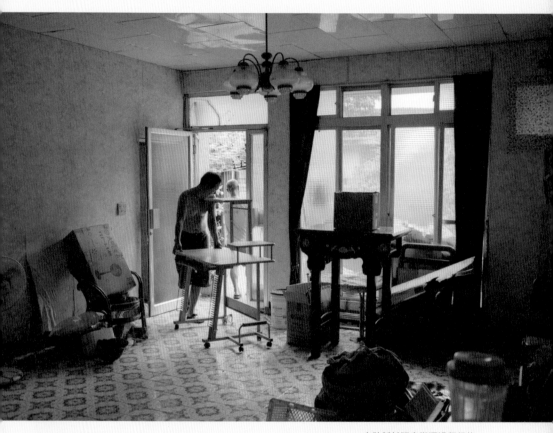

自助新村張宅搬遷過程紀錄。

認識經營理髮廳四十年的婆婆後，兩人就常進出婆婆家客廳。「有天我們在外面時婆婆在後面午睡，由於聽力不好，她沒有被附近的拆除聲吵醒。」、「但我們看到旁邊窄巷的牆被拆掉時，房子裡忽然就有風吹入和透進陽光，那個當下太魔幻了。」

開始拆除後地景一直在改變，卻絕少有驟然發生的衝擊。對林羿綺與呂易倫而言，當連續記錄住戶搬家長達兩、三年，離散或告別的動作成為日常。就像最初他們每天都遇見搬家車出發，到後期則是每天看著怪手進來。無論是哪一種拆除方式，經過兩年不斷的擾動，物質的確消失，最初的震撼卻逐漸和緩。伴隨新的地景出現新的空間劇

最初他們每天都遇見搬家車出發，
到後期則是每天看著怪手進來。

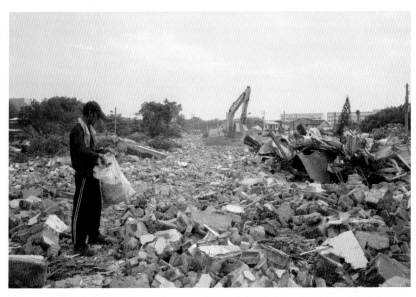

拆除工人在瓦礫當中，撿拾尚有經濟價值的物件。

場，生活場域的詮釋來自人們舊有
的行為還在。

由於眷村改建的國宅就在附
近，因此舊住戶們還是會在同個
市場買菜，到同個公園運動。

「雖然到最後看著空地上殘留的
痕跡，會想起來這裡曾是哪間
房、哪條巷子，但不會特別感
傷。」、「就像秀雪婆婆雖然搬
到了另外一區，我們和她的女兒
在臉書上仍可以看到彼此的生
活。」整個龐大長達五年的影像
記錄，因為眷村的拆遷消逝而
起，但上千日子過去帶來的體驗
和無數影像，卻被提煉出超越消
逝的價值。

眞正被改變的是五年這件事，
是時間改變了人的特性。

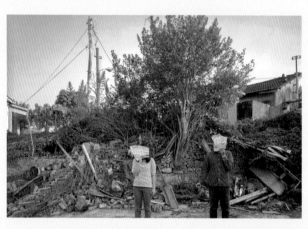

從左營生活期間，提煉出的「廢地羅曼史系列」作品之一。

時間與空間的交換

「我們並沒有計畫五年，唯一設定的就是去拍攝。沒想到會拍這麼久，也沒想到這樣的拍攝，會影響我們以及我們的創作。」

所謂這樣的拍攝，是因為使用大型相機的呂易倫，少了自動化技術輔助，所以對焦、測光等動作都需要自己手動調整，再加上架設機器的時間，這種等待為他們帶來很不一樣的感受。

「那時也還沒有智慧型手機，所以我們在拍攝過程不太會被干擾。」使用錄像的林羿綺同樣也需要較長時間記錄，這與現在數位相機快速擷取的概念很不同，「在一

個空間往往待上很久，能做的就是

觀察環境。看著太陽光影，其實會覺得時間相當漫長。」

後來兩人從上萬張照片挑選集結的攝影集，名為《在熱帶》，而不是使用任何眷村相關名詞，就是因為那五年向南的青春時光，雖然空間上是發生在聚落最後身影的潰散，但時間過去後銘刻清晰的卻是認知與感受。《在熱帶》透視離別與消逝的本質，所謂的哀悼是物質被人的理解發酵。

「雖然是用影像去記錄，但時間累積帶來的日常性，才是各種觀念上的改變。照片可以回到談照片的方式，但真正被改變的是五年這件事，是時間改變了人的特性。」、「現在我經過高雄就一定會繞去那邊看看。對我而言，這裡

快影言

Q1.認為自己的影像，對左營眷村是什麼樣的存在？

像是檔案，記錄曾經擁有的檔案。當下不會珍貴，而是消失後才會珍貴。拍攝時不會覺得很重要，反而是拆之後，才慢慢有這些是重要的感受。

照片是物理，它要被接觸才會發酵。它碰到人才會變成載體，如果沒有觀眾，它就只是一個物質存在，尤其底片特別有這種感覺。

Q2.希望這些影像，能為左營眷村帶來什麼影響或改變？

有次在個展中因為現場有擺放《在熱帶，》，一位大學生閱讀後非常驚訝。因為她就住附近，卻因為當時年紀小完全不知道有發生這些事。這本書補足了許多人記憶的殘缺，包括曾經住過那裡卻離開的人，或是附近地緣相關者，甚至對以後住這裡的人，也可以回憶。

這些影像不只是創作主題，而是記錄下眷村拆遷最完整的物件資料。

Q3.請用一句話形容自己的影像。

無法複製的熱帶顯影——呂易倫。

共同生活在這塊土地上的感覺——林羿綺。

像是另個家鄉。左營眷村和我小時候的眷村不一樣。我對這裡有著獨特的感受與記憶。」

所有對既定框架與過往的追尋，都幸運地被創作者與現場經驗覆寫出嶄新定義。而新舊之間仍在交談，左營眷村並沒有完全弭平消失，部分區域以文化資產被保留下來，由新的居住者遷入使用。林羿綺與呂易倫在左營計畫結束後，屢次從五年記錄中提煉出精彩作品，凝固的時空檔案卻激發出面對土地，也面對自身的多重視角。

拆除結束，留下植被消長、無限繁衍的犬類以及未裁決的屋舍。

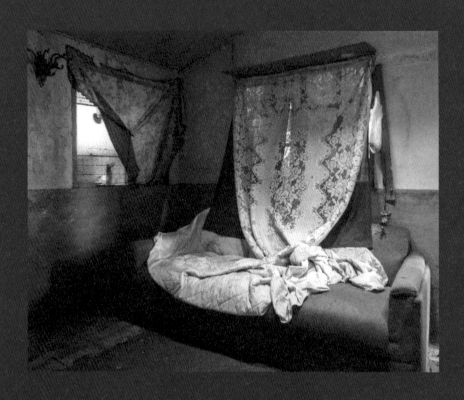

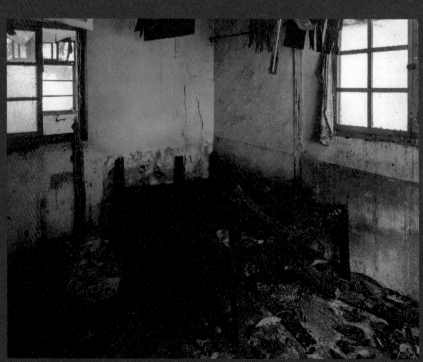

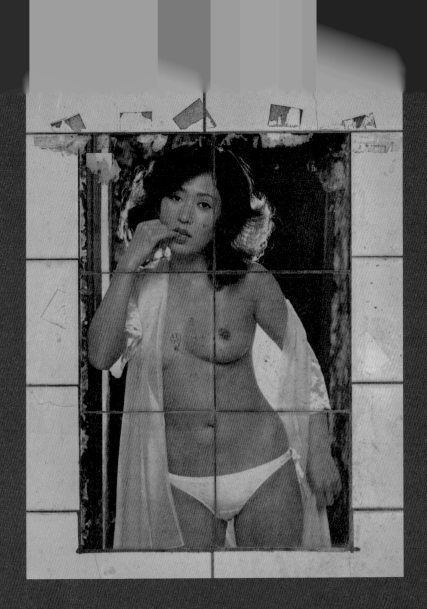

消失之村　　Lost of Village

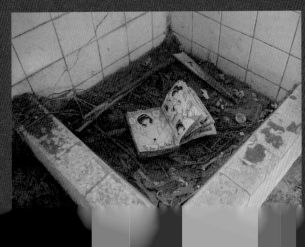

消失之村

Lost of Village

文字‧圖片提供—黃迦

世間聲色的任意和果決抽換，重新教我怎麼當人

從國中起就時常到外木山沿岸度時間，長期觀察它，拍攝前覺得外木山是遊樂園，許多讓人意想不到的、隱藏版的精神遊樂設施錯落在沿岸各地：原始海岸礁岩山坡上藏著古老砲台，山坡下是百元熱炒，熱炒旁往海灘走的臨海陡坡上，有座幾乎無人上香的小廟。往基隆夜市的方向走，會看到一間迷你洋樓販賣新鮮龍蝦餐飲，龍蝦餐廳對面的休憩區停車場上，有春天吶喊般的KTV大拚場，以前週末時常滿到無處可坐。

Gaze at

基隆外木山

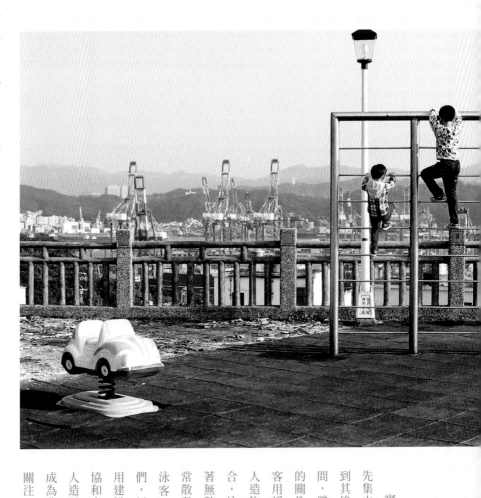

實際拿起相機，我的注意力首先集中在海水游泳池周圍，接著來到其後的火力發電廠。覺得這些空間，體現了人和自然間微妙而扭曲的關係。海水游泳池是一座在地泳客用浮球在海上隔出的運動空間，人造物和大自然間有非常微妙的融合，泳池旁的肉粽（消波塊）上架著無數間簡便更衣室，更衣室裡時常散發出若有似無的尿騷味。拍攝泳客時，我注視著大自然中的他們，以及他們身後不知名的巨大軍用建設。往更遠看那是不斷冒煙的協和火力發電廠，渺小的人，以及人造風景對他們的無聲壓迫，後來成為我在外木山周圍拍攝時的主要關注。

73

我好像從來沒有安放進去這個地方，即便長達十、二十年不間斷地造訪外木山，每次去，還是會被它的生猛和無名嚇到。這是陪伴我長大的地方，去那裡最初不為創作，然而它如此富有生命力，使我無法不帶上充滿創造性的觀看，去感受這個地方。

這十幾年間，我持續向這座港灣以及它帶給我的錯愕學習。這份美學上的錯愕，是我藝術創作的起點，後來的我，每一件作品都處理著內外在的，抽象具象的三不管地帶，而外木山正用這不絕的、充滿土味的異界感，在藝術上養育了我。

基隆外木山

在這裡好像沒有什麼拍不進去照片中的，因為我習慣只在拍攝的當下，和土地交涉，問它，什麼該拍，不多也不少，不帶著預設前往。那無可預期，分秒持續的旺盛開展，是一種超出自己掌控的，與世界在創造中共存的狀態，也是我選擇攝影，最深層的原因。

在拍攝外木山前，我以為這座村落最吸引我的，是它獨有的某種灰頭土臉卻又興奮異常的特殊氣場。實際開拍，當拿起相機，我卻發現外木山的土地，把人群和鬧市般的嘈雜聲響都吸走，原先在乎的，再也看不見。攝影時，世間聲色的任意和果決抽換，重新教我怎麼當人，怎麼活進有機裡，而相機是道場。

基隆外木山

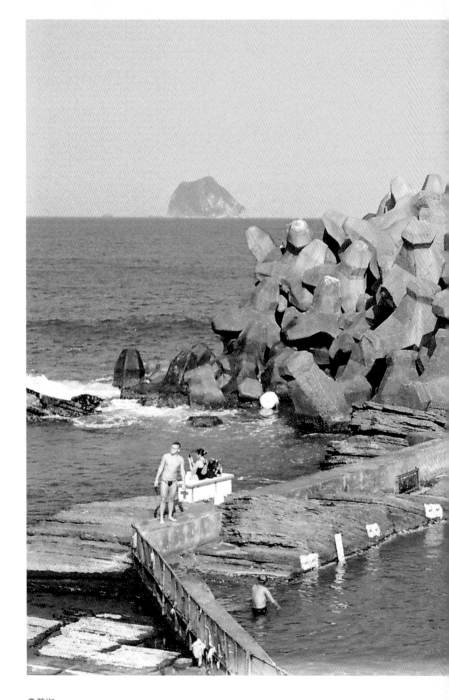

●黃迦
以攝影、繪畫、拼貼和錄像等多元媒材創作,曾受邀至台法兩地展覽。長期跟拍底
層事物,以共同創作的形式邀請被攝者參與,試圖顛覆舊有權力關係的觀看視角。
在多年的紀實作品中,觀察人身上的野性,思索野性從哪裡來,將帶人往何處去。

攝影的優勢，是可以彰
顯時間所帶來的意義

文字、圖片提供—莊媄智

我在2006～2007年間，參加台北文山社大舉辦的「木柵人紀實攝影工作隊」，這些照片是沿著木柵路三段、保儀路、開元街、指南路一段的木柵街區所拍攝。

由於不是在地居民，拍攝前對這裡的印象大多停留在貓空、動物園等景點，但在拍攝過程中，感覺

到木柵位在台北市外圍地帶，仍保有聚落、社區氛圍，和台北市其他區域相比，人和人之間的距離比較親近。當時木柵也很明顯處在保留老街區和都市開發的矛盾衝突中，會聽到居民抱怨傳統產業和歷史建築難以維持，而新的都市建設、開發趨勢無法抵擋，那時的木柵在新舊的拉扯之中。

台北木柵

對我來說，每個地方都有獨特的氣味和溫度，當來到一個新地方，通常會到處遊走和觀察，讓自己感覺這裡的氛圍，不會一開始就馬上開始攝影；也會先參加一些活動看如何融入，例如在木柵老街找

間餐館吃點東西，順便和老闆聊聊天，來來回回幾次之後，才會詢問是否能拍照。

那時候剛開始學攝影，只有一台Pentax底片相機和一顆50mm二手定焦鏡，拍照時都得要很貼近

被攝者。現在回頭看這些照片，覺得當時木柵居民對外人接受度真的頗高，許多店家都願意讓我長時間待在店裡，拍攝他們和家人，以及前來的顧客朋友。

Gaze at

台
北
木
柵

台北木柵

因年代有點久，想不出有什麼機，這些都是上個年代的故事。照片流露的時代氛圍，會觸動看照片的人的情感、回憶和想像，即使從來沒去過那個地方。

如果真要說有什麼想拍但未拍的照片，我反而會想擁有一些當時紀實攝影工作隊的夥伴們，一起拍照時的照片。我們總共有十位來自各行各業的業餘攝影工作者，其中一位在工作隊結束不久後生病去世，他們大部分都是木柵人，對於用攝影為木柵留下歷史記錄，有著純粹沒有雜質的熱情，我很懷念當時一起努力的時光。

是我拍不進去的照片，當時是攝影新手，大部分時候都在困擾不知如何接觸陌生人，對木柵整體的印象反而有點模糊。但現在回想起來，如果當時可以多花一點時間做訪談記錄會更好，畢竟對於了解一個地方而言，攝影能做的事很有限。但攝影的優勢，是可以彰顯時間所帶來的意義。

我拍攝這些照片時，網路、社交媒體還沒有盛行，像照片中青少年下課後偷跑去網咖打電動、小朋友會在路邊翻圖畫書而不是滑手

●莊媖智

台北市人。2012～2016年拍攝台北西門町的私密空間，呈現不同族群次文化的氛圍和情感，2017年出版攝影集《西門時刻》。2018～2020年拍攝天主教退休神父最後生命歷程，鏡映一種安靜等待的生命狀態，其攝影集《A Time to Scatter Stones》於2021年出版。

從日復一日的平庸中
榨出那麼一絲靈光

文字、圖片提供—黃弘川

作為一個非台灣／客家人乍到家後能儘早在一個陌生地方重新生活。亦是說，我的創作出發點是把北埔——潛意識地——預設成一片符合自我想像／憧憬的田園樂土，合古典美的規範，因為我誤以為只要鑽進前工業化的世界裡夠深，便能使自己跟過去高度都會化的我分離。後來我知道我要做的並不是只呈現一堆老農民笑容滿面地犁田、在老建築前散步；我甚至不在乎照片裡的北埔究竟有多客家。我嘗試從純記錄的框架解脫，遊走在現實

北埔生活時，即使還未意識到想用攝影來記錄這村落，眼前跟香港有著強烈落差的農村生活型態、地景與人文特色，使我在第一年觀看這片土地時，都擺脫不了那股想跟過去香港生活切割的強烈避世慾望，疊加上一層異國情調的濾鏡來進行這觀看行為。無論是用肉眼或透過相機觀看，都刻意聚焦或放大那些「非香港」元素，來催化自己離

純，鄉愁情懷氾濫，儘管我對北埔根本不可能有鄉愁。我掉進用照片拍得很漂亮、很工整的窠臼，符合古典美的規範，因為我誤以為只要鑽進前工業化的世界裡夠深，便能使自己跟過去高度都會化的我分離。後來我知道我要做的並不是只呈現一堆老農民笑容滿面地犁田、在老建築前散步；我甚至不在乎照片裡的北埔究竟有多客家。我嘗試從純記錄的框架解脫，遊走在現實

片土地時，都擺脫不了那股想跟過去香港生活切割的強烈避世慾望，程，而這也是問題所在。

在攝影的第二年，大部分照片風格都跟幾十年前所謂「鄉土紀實」很像，一味歌頌過去農業社會還沒被工業化吞噬前的美好與單

攝影頂多只是一個自我療傷的過程，而這也是問題所在。

和超現實之間的模糊地帶——當兩者的界線分解，從而互相撞擊，種種意料之外便會浮現。過去記憶和經驗不再被摒棄；相反的，它們成為影像世界中的底色，陰魂不散。

北埔在我眼中是什麼地方？在這村落生活了七年，我平均每兩星期就看到一場喪禮，已數不清曾過多少次。感受最深刻的是死。生死、生與死兩股激流在這土地上不停地沖撞、粉碎，繼然融會成一股新的什麼，難以名狀，唯有透過影像窺探。這才是我想透過攝影來思考的命題。

新
竹
北
埔

當在一個地方生活得夠久，性格沒有太孤僻、反社會，對這世界還保有好奇心的話，自然而然地便能安放在這地方。當然，進行這個攝影計畫迫使我走得很裡面，因為我要拍到外來觀光客不能或不在乎看到的東西。我沒有想過如何才能完全融入當地族群（因為這不是做創作的必要前提），只是一有空便走路探索，或一直重訪某個地點／事件，直到把原本其他人都能獲得的同樣素材，處理成只屬於自己的東西。攝影之於我，是從日復一日的平庸中搾出那麼一絲靈光。

Gaze at
新竹北埔

最難拍進去照片中的是情緒和地方氛圍。我不是在交待事件，不是在做報導攝影，而是把北埔作為一個載體去寫一首視覺詩。寫詩最大失敗是把事情說死、把情感說得太白，不讓文本留下多重解讀的可能性。模稜兩可是一個好的藝術作品特質，因為它給予多層意義共存的空間。而把這模稜兩可的狀態拍進一組圖片系列中是極困難的，因為一旦拿捏不好，作品結構便崩散，讀者亦不知所云。

說明性（紀實）的照片是具象的，立足在並反映現實世界；詩意

性的照片，儘管意象擷取於現實（因為還是要從現實取材），目的是要訴諸感性，是趨向於抽象的，至少某程度上。而偏偏攝影這媒介是完全倚賴對觀看到的現實做出反應（不透過鏡頭而直接在感光介面上創作的不在此討論範圍），令拍照時去具象化／去說明性的過程很困難。加上這個攝影系列本來就是關於一個實實在在的地方，底色還是紀實，使得捕捉並視覺化真實與虛幻之間開始模糊的臨界點更加困難。

●黃弘川

1986年生，香港人，2014年來台灣，目前在新竹北埔定居。北埔的攝影計畫已進行六年。2020年在日本濱松 Kagiya Gallery 舉辦「Hakka Sonata」個展；同年在台北 G. Gallery 舉辦聯展。2021年聯合出版攝影書《認同的例外：他們的飛行紀事》。

海馬繼續發光，
為古都創造新事物

文字－王巧惠　圖片提供－海馬迴光畫館

隱於飲料店旁的窄梯，可以通向異世界。海馬迴光畫館從攝影出發，隨著成員來去與時代更迭，十三年來不斷存取新的記憶。2021年創辦人李旭彬正式交棒，由黃婷玉、吳宗龍主理面向當代影像藝術的海馬迴，吳傑生所屬的松果體操隊，則延續攝影教學課程。

海馬迴光畫館

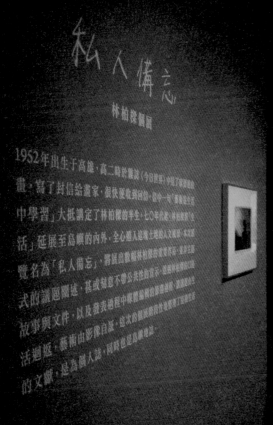

補習街上的攝影課，與藝文愛好者的祕密基地

座落在充斥補習班的成功路上，海馬迴拆除教室裝潢，搭起四牆白盒子。2012年吳宗龍就在這條街上補習準備報考教職，被路過的學長撿到海馬迴，之後再也沒有回到補習班。

有些人在看展後報名攝影課程，而後被推坑進入學院，再回到海馬迴辦展或授課。似是延伸了補習班的功能，卻自成一個生生不息的海馬迴圈，吳傑生正是其中一員：「台灣沒有攝影系可以選擇，所以想要學到一套完整的攝影創作課程，可能沒有辦法獲得滿足。」松果體操隊的三位

面向創作者，
打開無限擴張的影像宇宙

創立初期即策劃多檔台灣重要攝影藝術家展覽，標示攝影在海馬迴的代表性意義。當更多來自藝術學院的新血加入，這裡鼓勵不同領域的藝術家，嘗試在創作中加入攝影；同時擴充攝影概念，廣納影像藝術作品。海馬迴將觸角延伸至當代藝術領域，至2014年，每年已有半數檔期為非攝影展覽。

海馬迴匯聚在台南活動的當代藝術家，其形態也從一個空間變成一個更為有機的團隊。林柏樑個展《私人備忘》透過策展規劃、展場裝置與專業對談，讓平面攝影展覽

講師皆師承李旭彬，以各自專擅的領域和創作方式，規劃不同類型的課程，在海馬迴四樓，繼續培養此一生態系。

做為直面網路媒體衝擊的世代，松果體操隊一度面臨招生困難，黃婷玉與吳宗龍也重思空間經營策略。除了由資深觀眾發動「寫真收發室」、「與現實過不去哲學夜」等社團型活動，創作者也主動將自身焦慮化為活動。

例如吳宗龍以「海馬迴五金百貨」提升創作與佈展技能；蔡音璟組成「田野調查兵團」，探究田野做為一種創作方法所面臨的問題。海馬迴在展覽之外有效利用空間，成了當地藝文愛好者的聚會所。

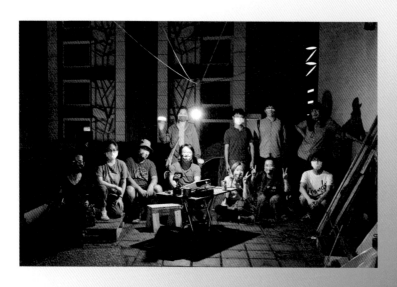

開口述說影像背後的故事，體現團隊跨域激盪出的策展力，以及延長觀眾駐留時間的企圖心。影像創作的超展開，亦衍生不同的社會影響力。李立中個展的延伸活動「鴿等進鄉團」，由藝術家帶團觀摩溪北地區特有的賽鴿等活動，將創作前的調研計畫轉為文化推廣，為日漸式微的民俗活動盡一份心力。

海馬廻的存在，為創作者另闢蹊徑，除了挑戰北部相對競爭的大環境，南部也有這樣的場域得以進行各種實驗性創作。在這裡，連空間都可以是實驗的一部分。對海馬廻第一印象是二樓辦公室傳出的笑鬧聲，黃婷玉在職八年看著相同風景，直到2020年李珮瑜《管察時間》，為了黃婷玉「想換一個風景」的願望，改變整體空間部署，辦公室自此移至三樓。成員們早已習慣任何可能的發生，笑稱或許過沒多久，辦公室又要被搬家了。

在街上相遇，
台南限定的藝文進行式

當年李旭彬放棄攝影工程師工作，漂泊異鄉只為學習攝影，在山頭林立的台灣攝影圈卻無處可去。即使南部資源相對不足，他仍選擇返鄉創辦海馬廻，發掘台南自成一格的創作環境，以及更為緊密的互助氛圍。

2016年起地方藝文空間陸續增長，單位間聯合策劃駐村或交換佈展技能，更為彼此帶動新受

INFO

成立時間
2009年

創辦人
李旭彬

運作團隊
海馬迴光畫館8人、松果體操隊3人

提供服務
展覽、座談、讀書會、工作坊、新媒體表演、
攝影課程、空間租借、暗房自助沖片

歷年重點活動

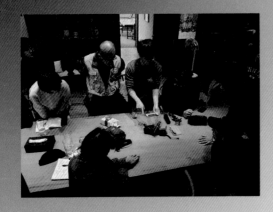

眾。此外，創作者也相互分享勞動力與精神力，例如王有邦《生命與靈魂，回家的路》，傾眾人之力幫助這位素不相識的藝術家，翻山越嶺進入舊好茶部落拍片，開展前一刻仍持續木工修邊機趕製裝置。這種互助模式在海馬迴反覆上演，或可視為其基本精神。

場景切換至海安路，兩側燒烤珍稀收穫。

自2009年成立以來，海馬迴不斷有人撤退，又有新的成員進場。對比於照片裡的「此曾在」，正在這裡的這一群人即將形成什麼，又將帶著這個空間去向何方，是海馬迴最難以捕捉，也最為耀眼的靈光。

店桌椅在人行道上任意擺開，如一場流動饗宴，海馬迴團隊除卻展場工作，更多時候就在這裡吃飯喝酒。無數個夜晚，他們帶藝術家上街，遇見不同的人，暢聊不同的事。這些為彼此全然保留的創作交流時光，是空間之外的

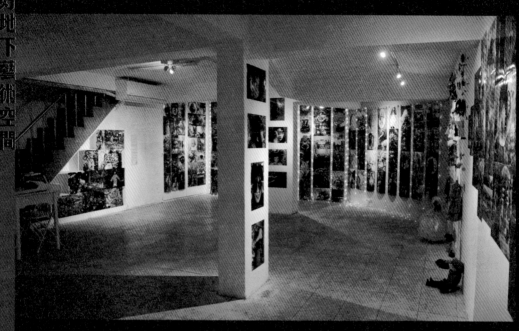

好地下藝術空間

在邊緣，找到自己的主體性

文字｜王巧惠　圖片提供｜好地下藝術空間

面對一道階梯，該拾級而上還是往下？又該去向何方？「好地下藝術空間」的Logo利用視錯覺設計，暗示這是一處意圖翻轉觀者認知的地方。由東華大學藝術與設計學系田名璋副教授創立的好地下，命名不只標誌所在位置，同時指稱其非主流的策展走向。

在自己的地方，
為當代攝影發聲

18歲即離鄉生活，而後去向更遠的異鄉英國攻讀博士，田名璋始終惦記蘇澳小鎮的童年，鄉村與鄉愁成為他長年從事攝影創作的母題，也讓他選擇背向都市，2007年赴花蓮任教。

當花蓮成為他新的認同，田名璋開始思考自己能為這裡做什麼。雖然生活環境舒適，可是想參與的藝文活動都在遠方，在教學上也無法提供學生更開闊的視野；而地方攝影學會在創作上缺乏共鳴，既有的運作模式亦難以介入。偶然得知「花蓮日日」負責人蘇素敏有意釋出地下室供創作者展演，2016

年5月，田名璋策劃的「好地下藝術空間」正式創立。

放眼全台，攝影空間並不多見，在資源更為稀缺的東部，好地下成為在地創作者彼此支持的據點，「美好花生」主理人鍾順龍、《人間》雜誌退休攝影記者蔡明德等人，皆因攝影而在此相聚。當地藝文人口終於不用離開花蓮，就能接觸更多優質的藝文資源，也為當地學子帶來更多學習機會。

「不見得什麼資源都要集中在大城市，我們應該要很有自信地在自己的地方活著，我們還是可以辦非常優質、非常有特色的展覽，想要的話就自己來看。」好地下嘗試翻轉城鄉的供需關係，讓觀眾走進

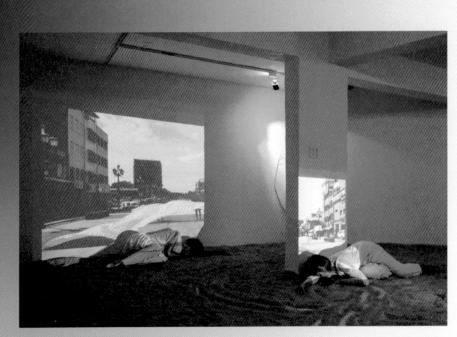

好地下，走進花蓮。

以差異化立基，
在地下細水長流

好地下沒有原住民藝術創作，也不見沙龍攝影作品展出。「我本來就是一個新移民，有在台灣或在英國的外部經驗，我可以把這些經驗帶回來，我覺得這就是我的價值。」田名璋以當代藝術為經，「差異化」為緯，引進來自各地的藝術家，策劃好地下限定的展覽與活動，而在地藝術家及有志創作的青年學子，亦在此得到實驗性展出的機會。好地下成為花蓮接收當代藝術的傳送門，以及在地培力基地。

受個人專業領域影響，好地下每年八到十檔展覽中，以攝影為大宗。每年亦固定策劃一檔攝影展，從台灣當代攝影斷代史到毛小孩主題，今年6月則推出東南亞獨立出版攝影書專題，提供當代攝影的多元觀點。國際藝術家受好地下之邀，挾其原生文化觀點與獨有的創作風格入境花蓮。例如日本攝影家Yumiko Utsu的駐村成果展，翻拍並拼貼大量取自當地的動植物與物件，以充滿壓迫感的作品與配置，創造具衝擊力的視覺效果。以這些藝術家風格秀異的作品與工作坊，打破參與者既有的框架。

欣賞英國許多經營百年以上的小店，田名璋希望好地下也可以成為地方上微小而恆久的存在。每年

一檔又一檔的展覽活動，部分項目一年又一年地延續，層層堆疊出屬於這個空間的論述。

走出學院，與社會產生連結

策劃的展覽再好，仍曾面臨當日觀眾不到五人的窘境，田名璋過去每每為此自我懷疑，近年則將焦點轉向更有品質的觀展體驗。自去年開始，好地下每檔展覽均安排一場針對地方團體的教育導覽，例如以天主教神職人員退休終老場所為主題的莊娛智個展，邀請當地佛教團體觀展，跨越宗教思考面對死亡的議題。藉由深度交流，開啟觀者更多思考，也引導不同族群向下探索這個空間。

好地下藝術空間

INFO

成立時間
2016年

創辦人
田名璋

運作團隊
主要團隊4人（藝術總監田名璋、策展暨公關劉曉蕙、正職與兼職行政助理各1人），另有固定策展人汪曉青、羅惠瑜

提供服務
展覽、講座、導覽、工作坊、假日藝術學校、藝術家專輯販售

年度邀請展
2018 《Delete Park - symbiosis》楊雅淳創作個展
2018 《女子時光20 30 40》汪曉青個展
2020 《路過（Transition）》鍾順龍攝影個展
2021 《My name is Jane》曾鈺涓個展
2022 《A time to scatter stones》莊娸智個展

藝術家駐村
2017 《我可以幫你找甚麼嗎？》赤鹿麻耶駐村與工作坊學員成果展
《把風景變成自己的那天》赤鹿麻耶駐村成果個展
2019 《時間旅行Time Traveler》藤岡亞彌駐村與工作坊學員成果展
2020 《From little, With little, For little》Yumiko Utsu 駐村與工作坊學員成果展
2021 《女人在邊界想望 Women; In an Out the Boundary》尹洙婷駐村展與學員成果展

「創作比較是個人的事，創作帶給別人感動也是一種連結，但是『幫助別人進行創作』需要跟不同的群體或跟社會做連結，這種連結讓我有一種滿足感和存在感。」

在校內，田名璋連續八年舉辦「東華角落藝術節」，打造自由舞台作為他對教育體制的反動；在校外，他以好地下為地方裝配一顆「幫助別人進行創作」輸送藝文資源的心臟。好地下不僅是田名璋獻給花蓮的禮物，也為他送上意想不到的收穫。

不是在角落，就是在地下，田名璋身懷這樣的邊緣特質，一階一階走出學院。好地下成為他面向社會的觀景窗，對焦於觀眾晶亮的目光與藝術家貼近地方的姿態，讓當代攝影得以在花蓮成像。

從發源地嘉義東水山，一直到台南安南和七股間出海，曾文溪孕育出多重人文地景及自然樣貌。「2022Mattauw大地藝術季潛行攝影計畫」策展人沈昭良，召集新生代及資深攝影藝術家走進流域，從空中、地面和水下包圍拍攝，以結合當代語境的攝影表現，讓人與流域重啟對話。

沈昭良
現為台灣藝術大學兼任副教授、Photo ONE台北國際影像藝術節召集人及國家文化藝術基金會董事。從事影像創作、評述與研究，透過攝影提問並建構對話路徑。

林文強
2012年開始攝影創作，現為自由創作者。關注生死等事物一體兩面的混沌狀態，及生命能量的流動。主要作品有《人間裂縫》、《新樂園》等。

林韋言
世新大學平傳系攝影組畢業，現為媒體攝影記者。認為記錄的工具不是重點，常用手機和空拍機拍攝不起眼的風景，最喜歡從空中發現人們在土地上純樸的模樣。

林軒朗
Visual Arts Osaka專門學校寫真學科畢業，現為自由攝影師。因荒木經惟和森山大道的寫真書而立志成為攝影師，代表作品為《台北再會》。

彭一航
台北教育大學藝術與造形設計研究所畢業，現為自由攝影師。透過創作探究攝影本質，進行影像真實與虛構的辯證。代表作品為《幽靈公園》、《黯光》等。

黃郁修
中國文化大學美術系畢業，曾任攝影記者。創作以人像和空間為主，關注人跟私密領域的關係。代表作品為《囤積者》。

謝佩穎
倫敦大學金匠學院攝影與城市文化學系畢業，現為媒體攝影記者。從小喜歡拿父母的相機捕捉人的表情，關注農業和性別議題，熱愛拍攝人像。

用攝影，
重思人與地方的
一千種關係

文字整理——曾怡陵 攝影——YJ

——請先分享這個攝影計畫的核心概念。

沈昭良（後簡稱沈） 這是「2022Mattauw大地藝術季」的攝影計畫，藝術季今年的主題是曾文溪流域。當時總策展人，也是南藝大藝術創作理論研究所的龔卓軍老師邀我來做攝影策展時，就在思考如何透過攝影來架構廣義的曾文溪概念。

這次主要從三度空間建構曾文溪的樣貌。有空拍的視角，拍攝地形地貌；也有地表的尋找，包括：河道流域的自然景觀和人造工程、宗教祭典、人物肖像、生活空間、街拍等。此外還有來自水下的視角，描寫周邊自然和人關的當代性表現培養土壤。另外，

文景觀的水中攝影。

這個計畫主要在寫實的基調下來進行，以此為基礎再去轉換不同類型的攝影書寫，倒不會去把古典的攝影展示得太古老，會盡可能連結具現代性的樣貌。至於內容為什麼要很具體？主要我有個掛念，類似的藝術啟動，內容和方向上稍不留意，很可能成為藝術相關業界的嘉年華，跟藝術領域少有接觸的人不容易親近，若是這樣，我們與地方社群之間的關係會拉得太遠。

把觀眾和地方的關係放在心裡，並找到與創作間的平衡，這是一個可能達成的目標，也是我們正在做的事。描寫更多在地人、事、環境，邀請個體和群體參與，也為日後寬關的當代性表現培養土壤。另外，

這不是一個純粹的攝影節活動，這些攝影作品必須和其他當代藝術結合，讓藝術季的展品和形式更多元，當然攝影這部分進可攻、退可守，也可能獨自發展、自成體系。

── 如何建立起拍攝團隊，及確立其主題創作？

沈　我邀請的攝影師有些共通特質，就是工作之餘都持續在創作，雖可能跟他們的本業無關，但做得很不錯、很起勁！邀請攝影師負責什麼面向的拍攝，主要是策展人的調度。不是所有的人都做自己熟悉的主題。至於怎麼判斷？跋桮（擲筊，puah-pue）呀！當然是開玩笑的。有些是特意

> 把觀眾和地方的關係放在心裡，
> 並找到與創作間的平衡。

請他做不習慣、不熟悉的事情，我會考慮實務上不會太困難，短期啟動也可以產生一定質量的作品。像軒朗他平常在街拍，我反而是請他思考水庫怎麼表現。

我們也邀了楊錦煌老師，他過去曾在報社工作，是很資深的攝影記者，王船祭典拍了十幾、二十年，擁有非常完整的影像資料庫。光是從他資料庫調度照片，就相當豐富了。

有些則是在疫情期間重新啟動相對困難，例如西拉雅夜祭，文強有長期的拍攝基礎，他之前就在拍夜祭，也關注生死關係，以及由宗教、哲學衍生，進一步轉化為視覺上的表現，很有自己的風格，就讓他繼續走深一點。另外，我看韋言常拍空拍，不那麼在講地理的概念，而是線條、圖形、色彩、聚落等，於是邀請他加入團隊，進行曾文溪流域的空拍。他的部分有別於對河流地形、地貌的描寫，聚焦在更視覺化的人文或自然景觀。

── 這次受邀的團隊成員，能否分享為何願意參與此計畫？

沈　應該是被我逼迫的吧！（眾人笑）

林軒朗（後簡稱朗）　我過去做的攝影工作和創作都是獨立完成。覺得若可以跟很多創作者完成一件事情，會學到滿多經驗。

彭一航（後簡稱航）　我這次的拍攝對象是大台南地區的老店，有中藥店、理髮廳、打鐵店、雜貨店。我原本就對拍攝空間有興趣，也喜歡老東西，所以加入團隊。

林文強（後簡稱強）　我之前就在進行西拉雅文化相關的拍攝創作，但拍得不夠深入，想藉這個機會再深化、補強，試著感受不同地方的西拉雅族群的差異。

謝佩穎（後簡稱穎）　我曾在農業媒體工作，拍比較多漁業的題材，但我其實對農林漁牧都

（攝影／彭一航）

滿有興趣，剛好老師想進行芒果產銷的拍攝計畫，我就加入了。

黃郁修（後簡稱修）　我有看過一些國外的攝影創作節，發現台灣的攝影創作者都是單打獨鬥，但國外都是一群一群人在創作，那種打群架的感覺是我一直都很想嘗試的。

林韋言（後簡稱言）　我回南部生活後，放假空檔偶爾會拍一下空拍，昭良哥看到照片就覺得滿適合的。

沈　我邀他們，他們可能也不好意思拒絕。但我覺得他們也會希望透

過參與大型的計畫進行藝術實踐，雖然這是在疫情期間、相對被壓縮的時間或空間下進行，但至少他們願意面對這個壓力，我的理解面大致是這樣。這跟所謂外部的商業委託案是完全兩件事，純粹是對自己負責，如何進行，去拍幾次，都得自己決定。大家也都賭上了自己的藝術表現。

——拍攝前經過哪些前置準備？各自創作的方式為何？

沈　調研這段我有先做。比如：世界上有誰拍過河流？哪些河流曾經

（攝影／謝佩穎）

朗　我在拍之前有先調查台灣有沒有人拍過水庫。大部分的照片是水庫在建設或維修時拍攝的

被描述？也探討公路攝影之前的公路文學、公路電影、音樂等，再轉換成線性的河流，包括海岸線、鐵路、甚至管線。認真找，會發現世界上已經有很多人做過這種類似線性的議題。我也是從廣泛的文獻蒐集裡，規畫各種面向的拍攝。在初期開會的時候，我曾提過一次所有的調研資料請大家參閱，細項的田調則是由他們自己在責任區內自行展開。

工作記錄，或是遊客拍的風景照，好像還沒有人用自己的觀點拍水庫。

去年3、4月的時候，我去每個水庫場勘。5月的時候去拍了一次，剛好遇到罕見的乾旱，可以拍到原本浸泡在水中的建築結構。拍完一次後，疫情就爆發了，無法拍攝；等疫情緩和又遇到雨季，只能拍攝有水的場景，或比較不受天氣影響的地方。

言　只要休假或者是工作結束後，我會順著曾文溪開車，空拍機就像手機一樣放在身上，看到什麼就馬上拍。

修　我是拍城鄉的入口意象，先從

我認識的台南北門「虱目魚小子」這些有名的意象著手。後來知道的都拍完了，就開始在臉書上的台南人社團問。網友回答的地點都很模糊，但有時找不到。到了實地也可能會發現不是我要的，看十個點，也許只拍一、兩張。有可能物件很好、背景很雜亂，或是物件已經被拆除了。

穎　我有正職工作，所以都是假日去拍，排兩天一夜。會選定幾個芒果產地開車亂晃，看到有人在集貨，我就過去拍。我很喜歡拍人，可是我面對陌生人會非常害羞。我們還有另外一個團員是負責街拍的李雅妍，她有時會幫我跟被攝對象

拉近關係，我也就慢慢開始跟他們聊天。

強　我拍的是西拉雅族群，拍攝主軸是一年一次的夜祭。因為擔心疫情影響，我設想了兩個補救方式。一個是試著用不同的視點與切入點，因為連祭祀人員都戴口罩在主持夜祭，拍正面的話會非常沒有張力，所以可能選擇拍側面或背影，或用隱晦的畫面去表達。另一個是到他們比較深入的聚落，可以拍到更原始的樣貌。過程中有找到一個較為原始的聚落，比對他們祭祀場所跟日治時代的老照片，完全沒有變，可以看見更清晰的信仰本質。

航　我拍攝的地理範圍很廣，於是

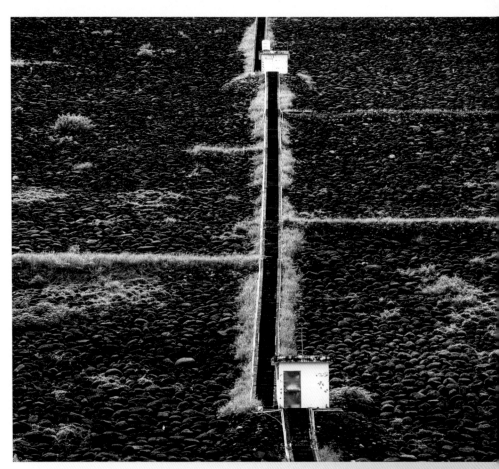

（攝影／林軒朗）

我做長時間的蹲點，一次待兩個禮拜到一個月，持續了半年。拍攝前先做資料蒐集，但因為很多老店在網路上是找不到的，我會騎腳踏車鎖定市場與廟宇作為中心擴散，做地毯式的搜索。我感覺到台南人是很熱情的，因為購物或拍照成了朋友，有時還會引薦他的老店朋友們，拍攝也會變得順利許多。

—— 取材過程中，有哪些印象深刻的人事物互動？

修 因為入口意象旁邊就是馬路，我會把車停在馬路邊，再放一個三角錐，然後人會在在馬路中央。很常有警察過來關切，我都解釋我在準備學校作業，他們就會說：「好

沈　鄉下警察比較親切好說話。

航　我遇到滿多問題的，因為我不會講台語，一開始不知道該如何開口，於是會先逛一下。我拍攝打鐵店時還買過開山刀，拍中藥行時就去看一下中醫。老闆很少會看到年輕人跑來老店買東西，都會很熱情地跟我聊天，但其實我很多都聽不懂，可是彼此的距離會拉近。但有時候也會被拒絕，因為他們會懷疑我的目的，像有一次我想拍機車材料行裝零件的櫃子，那是用很薄的木板搭成的，大概有一、兩百格，佔據整面牆，直到天花板，我

啦，愛較細膩（ai khahsuè-lī，要小心一點）。」

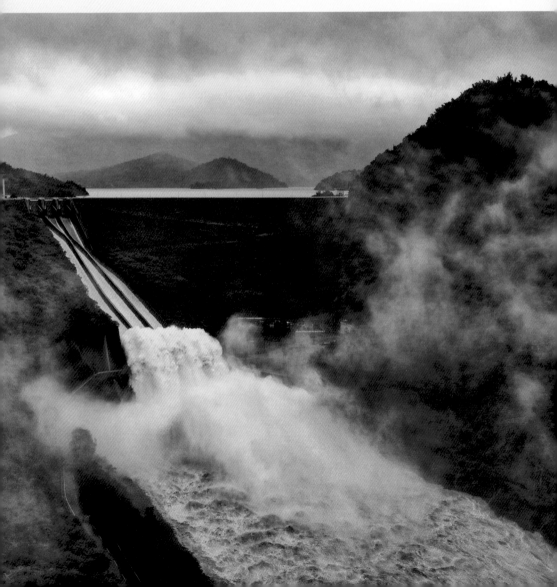

覺得那可以呈現產業的樣貌，很有價值。但老闆覺得簡陋，還說我把垃圾當藝術並把我請出去，真的把我氣死……

穎　我想分享的是有位芒果農的太太喝醉酒，一直想跟我們聊天，說「來，你予我翕相（lí hōo guá hip-siòng，你幫我拍照）」然後開始擺很多比YA、翹屁股等可愛的姿勢。那裡光線不是很好，又一直動來動去，不是很好拍。我就開始跟她勾肩搭背、跟她聊天，想辦法讓她穩定下來。我跟她說：「無，你這馬食薰予我看。（Bó, lí tsit-má tsiah-hun hōo guá khuànn.）」才讓她安靜下來。

言　曾文溪兩岸的地貌以農田為主，常常會拍到農民，我會從空中拍他們，拍到農民疑惑的眼神，我都會想跟他致歉，可是我沒辦法跟他講話。還有一次我回家看照片時，竟發現有個農民在跟我揮手，我飛的時候根本看不到他在做什麼。

各水庫水位持續下探，那陣子只要有空檔，就常跑曾文溪流域的三個水庫，拍攝乾枯的地景。6月多開始降雨，就不定時上網查看水庫蓄水量，8月初終於等到曾文水庫洩洪。那天下著大雨，一查到洩洪時間就馬上出發。因為洩洪的機會不多，儘管下大雨還是要飛上去拍。

因為現場大雨加上洩洪的豐沛水氣，不知道空拍機回不回得來，我在車上用膠帶把空拍機的細縫黏好，飛上空中邊拍邊把照片馬上傳回手機，還好最後順利返航。

另外我記得去年5月前南部乾旱，

（攝影／林韋言）

朗　為了拍攝烏山嶺引水隧道，我去了好幾次。隧道視野好的時候，可以看到三公里外隧道出口的光點，我想把光點也拍進畫面，但不是剛好遇到正在放水，就是隧道裡天然氣自然排放，光點被遮蔽。我第四次去的時候才拍到想要的畫面。

修　結果拍完之後，修圖時當雜點點掉（笑）。

朗　拍攝時我會穿短褲跟溯溪鞋，水位大概是淹到腳背的高度。如果隧道在放水，也不能進去。有一次我在拍攝，站長跟我說一個小時後就要放水，我就得趕快拍。

強　我發現一直以來，很多對於文化的關注是放在硬體上，像是空間，我比較是以軟體——人為單位拍攝。因為長期拍了很多廟會，發現越是現代化的地方，很多事情都變得形式化，但我認為人才是儀式的主角，在台南還是可以看到那種張力。從祭典中，透過表情、聲音、動作等，可以把對於信仰或與大自然的關係很直接地表露出來。

—— 認為這次拍攝的影像，想試圖傳達出什麼？

航　我用一個非本地人的視野去重新詮釋他們原本就存在的東西，讓這些東西再被看到。

想要讓大家看到這些人在他們的土地上，那些真實的樣子。

修　對我而言，我比較關注影像對我本身的意義。我在台北長大，但我算半個台南人，我爸是台南人，他在曾文溪流域長大。透過這次的攝影計畫，我重新看這個熟悉又陌生的生命根源。

朗　拍攝水庫的過程中，我發現一些非常有歷史意義的設施，可是從沒有對外開放過。我捨棄用純粹記錄的角度，而是用自己的觀點去拍攝，這樣觀眾可能會對曾文溪流域的水庫比較有感覺。

言　曾文溪畔的農民早就在那裡，做很多日常的事，假設我沒有飛空拍機，就不會記錄到，所以我會盡量去拍。我平常在地面是完全遇不到

慢，要很專注地去觀看一件不會動

很迅速很靠直覺，可是拍水庫要很

不一樣，心境轉換會比較難。街拍

水庫是全然不同的嘗試，節奏完全

朗　因為我以前創作是拍街拍，拍

——各自從拍攝過程中獲得
或改變了什麼？

樣子。

些人在他們的土地上，那些真實的

的動態。可是我想要讓大家看到這

看到一些比較美麗的，或是務農時

長什麼樣子。過去我們在照片中常

穎　我想讓大家看到當代的芒果農

洲裡，空拍機要飛很久才飛得到。

他們的，因為他們都藏在很遠的沙

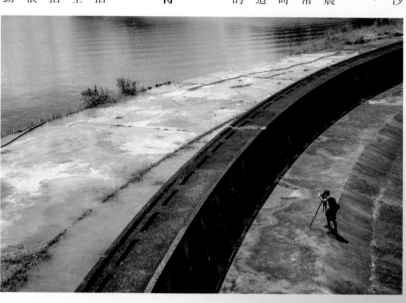

的物體。有時會拍得太急，比如我

知道快放水了，或光線快消失了，

節奏會不小心回到街拍的時候，反

而拍不好。街拍以抓到畫面優先，

有時候構圖和曝光不一定要是完美

的，回去也可以再修正；但在拍水

庫的時候，會盡可能把構圖、曝

光、水平……等等都做到非常完善

才拍下來。

航　開始老店拍攝計畫後，我也對

家鄉竹東產生了興趣，發現很多我

從未注意但在消逝的老店，讓我有

機會重新認識家鄉這片土地。老店

跟在地的連結是很密切的，會因為

在地產業呈現不一樣的樣貌，有很

多外面超商買不到的寶物，這是有

趣的地方。

（攝影／林文強）

強　我的話是對生命的思考有點改變。漢人在普渡時，一次會祭拜非常大量的豬，以鋪張的方式表達重視程度，曾經看過一個足球場大的場地擺滿貢豬。去西拉雅夜祭的時候，我們排隊輪流接過一把小刀，從一隻烤乳豬身上割下一塊肉。對比一個足球場大的供品，我很清楚感受我的食物來自那頭豬的犧牲，吃下去的當下非常感動，也很珍惜。另外，他們會為豬蓋上白布，旁人不能隨意觸碰。他們對生命的尊重，帶給我很大的心理衝擊。

言　因為跑了很多農地，開始也想過那樣的生活。我住台南鄉下，現在開始會去看農地，覺得人好像還是要回歸自然吧。

修　其實我本來就對Landscape（地景）很有興趣，但一直找不到合適的創作題目，所以這個攝影計畫對我來說，剛好是很好的操練。

穎　我在工作上是屬於任務型的人，使命必達，所以我一開始的拍攝心態是找到一個農民，就緊抓著不放。遇到的第一個農民一直說沒空，當持續得到這樣的答案時，我開始懷疑他是不好意思拒絕。後來覺得，拍攝人像是在雙方有共同意願下一起完成的工作，他是我第一個接觸的被攝者，而且每個被攝的農民都是一期一會，我很珍視這個緣分。我認為直球對決是表達尊重的方式，就直接問他是不是沒有意

（攝影／沈昭良）

願，他馬上打電話來說真的是太忙了，那我也尊重他的現狀。

—— 能否各自分享對於「攝影與地方」的想法？

沈　在這個計畫裡，除了策展我也參與拍攝的部分，雖然其實我可以回到一個單純策展者的角色。我在台南中西區走動，拍攝混雜宗教、商業和住宅的巷弄時，發現即便我是一個北漂的台南人，原來還有很多事情是我不了解的，我理解的總是回憶裡的一個小區塊。這也是我接受這個計畫委託的原因，我想回去看一看，同時也想讓有志青年有露出或操練的平台。讓想做藝術工作的人能夠參與在曾文溪流域論述的團體協作裡面，這件機會是難得且珍貴的，此生可能只會有一次。

沈　我想這個攝影計畫對地方的記錄性意義是存在的，介入當然可能有、改變也可以期待，但需要時間醞釀。地方有可能藉此得到外部的關注，也可能因為這樣的藝術介入形成內部的攪動，這裡面有可能是文化、產業、環境的，甚至是藝術實踐。至於KPI不是我的責任區，我只能盡力確保自己負責的拍攝計畫有好的質量產出，再以這樣的基礎，試著靠近我剛剛講述的多方可能性。

當然還有一些藝術實踐上的問題，當藝術介入或參與社區時，不能太貿然，如何循序漸進？有時一下子

（攝影／黃郁修）

把藝術理論或是夢想卵起來實踐的時候，接受方不見得已經準備好，這樣反而會讓彼此的距離一下子被推遠。

修　我講個比較直接的改變。因為我在田調過程中會問臉書社團，看有沒有人知道某個地標，有人會回應，他們家就在附近，但從來沒發現有那樣的地標。我覺得我們在做的事情，是讓大家看到原本就存在的東西。

沈　創作者其實常會說自己藉由藝術創作在處理什麼問題，但我有時想，創作者極有可能沒辦法真正處理或解決什麼，只是不斷地透過作品在講述著自己。

一一四

穎　我覺得比較像是一種提問耶，拍攝的時候思考自己跟被攝者的關係，例如彼此的信任。我一開始聯繫一個芒果農，他給我的感受是興致缺缺。那次我下去台南兩天，某種程度上非常緊張，擔心帶不了作品回來。我還跟雅妍說，我就去賭賭看，看果農今天在不在，說不定會放我鳥，那時我已經絕對他產生不信任感。可是我到了現場，看到他們全家出動，感受到原來他們是這麼尊重、信任我，很配合我的拍攝流程，我就做了深切的反省。

—— 希望這個攝影計畫，能對觀者激起什麼漣漪？

我們在做的事情，
是讓大家看到原本就存在的東西。

強　我認為越不要有期待，可能性敢講超乎預期，但都在水準之上。我覺得會是一個很好的收束，也是很好的啟動。這對地方、文化、藝術計畫本身，以及對於攝影實踐的討論，都有多方的意義。

修　比較像是大家做好自己的事情，能量就慢慢發酵。

沈　或許我們把定義或解釋的能量或強度控制在一個範圍就好了，不要講很多很滿。有時當你努力去陳述作品，想像和詮釋的空間反而被窄化。觀者有時講的東西，反而是創作者沒有想到的，這中間就可能催化出很多有趣的事情來。這個計畫透過攝影進行曾文溪流域在視覺上的立體建構，提出觀看的縱深與多樣性。產出的攝影作品不

一間和社區一起成長的麵包店

一間比鄰校園的麵包店會是什麼樣子？午後香氣四溢的麵包出爐，學校老師會來店裡喝咖啡，剛放學的孩子在透明櫥櫃前排隊挑選想吃的點心，每日接送孩童的家長也習慣來此張羅家人要吃的麵包。

我特別喜歡週間熱絡的店內氣氛，讓這裡像是社區的交流站、校園延伸的福利社，更是我們一家人關於移居、工作、育兒、生活，共同交匯的場域。

文字—李盈瑩
攝影—陳星州

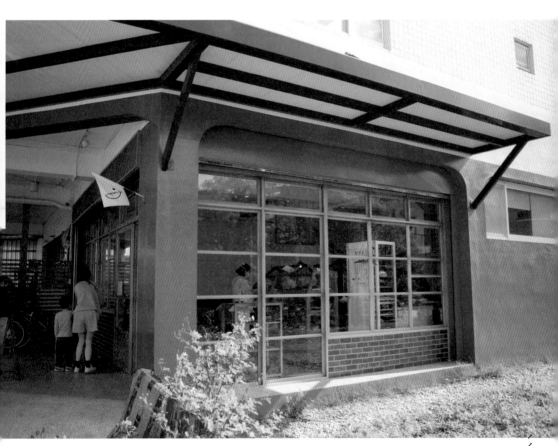

Another Life

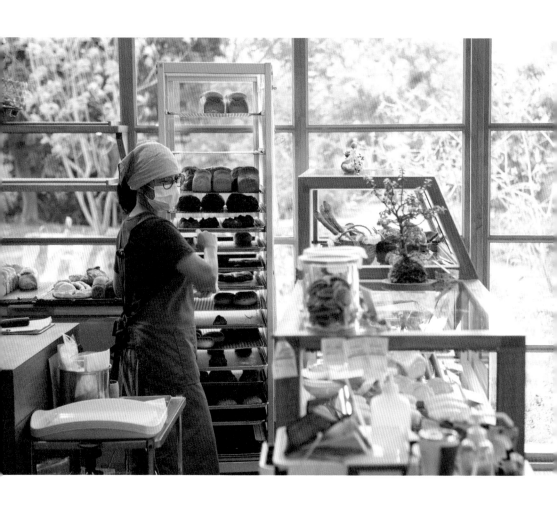

告白者 **郭書鳳（小寶）**

原先念電影、拍紀錄片，28歲那年轉換跑道學習烘焙，在「好丘」待了八年並結識現任丈夫裕德。有了女兒豆莢後，一家三口移居宜蘭冬山開了一間社區型小店「莢麵包」，展開新生活。

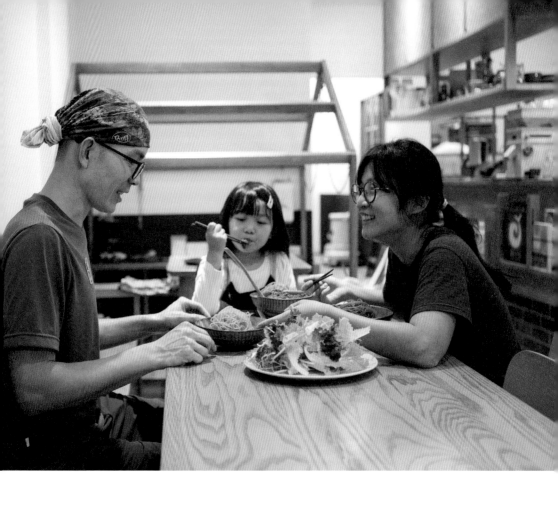

我媽媽的職業是幼兒園園長，從我有記憶以來，一家人就是伴隨她工作的園址不停在搬家，從社子島、板橋、新莊，最後落腳在台北中華路一帶。由於一直處於遷徙狀態，我很難對一個地方產生歸屬感，光是在小學時期就搬過兩次，我沒有「一個地方有朋友在那裡」的感覺，國小與國中同學幾乎都失聯了。

先生則是香港人，高中畢業後就投入烘焙，一起工作的香港師傅約他來台灣發展，這一停留就是二十個年頭，一路待過十幾間麵包店。可能因為這樣的背景，我們一直到移居宜蘭後，才真正有自己家的感受，每回穿越雪山隧道，廣闊的蘭陽平原與遠方的龜山島映入眼簾，就知道家快到了。

以後太陽還沒下山前，妳就可以看到媽媽了！

我跟裕德是在「好丘」工作時認識，婚後我們定居木柵，因為喜愛戶外，每逢假日習慣往山裡跑，兩人也有共識將來要離開城市，到山邊或鄉下開一間小店。只是，原先的規劃並不打算生小孩。只是，原到來加速了這件事，不然開店的計畫至少會再晚個五年才實現吧！

女兒3歲前我們還住在木柵，當時我在「好丘」已從最初單純做貝果的職員一路升上管理階層，要經手的行政瑣事日益繁雜，經常8、9點才加班回到家，白天她由保母帶大，但到了晚上，我卻依然沒有餘裕能夠好好陪伴她。加上我從

很久以前就覺得，如果哪天我有小孩，會希望孩子能在鄉村成長、親近土地自然，眼看著豆莢一天天長大，我明白童年是無法重來或者複製的，這個東西如果你現在不給，以後就再也給不出來了。於是我們開始尋覓理想的移居地，還記得我特別告訴豆莢：「以後太陽還沒下山前，妳就可以看到媽媽了！」

在尋找移居與開店地點的歷程中，起初我們仍以「在山邊開店」為主要方向，曾到烏來屈尺一帶找房，甚至在偏遠的金山鄉野、一條小路的盡頭找到了內心屬意的小

屋。然而，累積了一連串天馬行空

的看房經驗，我們才逐漸梳理出脈絡——「倘若將居住的天然環境視為首要考量，所開的店勢必只能以假日遊客為主，但這麼做的話，豈不失去最初想陪伴女兒一同成長的初心？」

你會知道誰在哪裡，
需要幫助時也真的會有人伸出援手。

此時「社區店」的想法才開始躍入我們的思考中——「選擇一間靠近學校、即便只在平日開店也能支撐營收的地方，然後保留假日時間好好陪伴孩子。」因此鎖定宜蘭後，我們找過三星國小、員山鄉的深溝國小附近，以及冬山鄉的梅花湖與冬山河一帶，只是，大部份國小的學生組成多為在地人，上下課時段多半是孩童自行走路回家、少數由家長接送，然而位於冬山的華德福國小上下學時刻總是門庭若市，900位師生背後代表900個家庭，我們稍微盤算了一下，每日若能有100人前來光顧，這間小店就足以活下來。另一方面，慈

心華德福的教育理念與核心精神也為我們所認同，將來豆莢的就學問題可一併解決，於是移居與開店之路終於在此定錨。

華德福的教育理念吸引不少來自外縣市的家庭慕名而來，而這群來自各地不同背景的移居家庭在冬山隱隱形成一個社群網絡，且因為是公辦民營，舉辦各種活動都亟需家長出錢出力，久而久之就長出一股家長的力量在那裡，加上大部分都是移居身份，彼此互助的氛圍很濃烈。

像是家長群每週三自發性舉辦市集活動，在這裡可以團購日常所需的肉品及蔬菜，附近還有家「三元生活實踐社」，除了販售在地農

產，還有地方農夫自製的料理包，有時我收店忙太晚來不及煮飯，卻知道冰箱裡還有一塊誰醃給我的排骨、誰煮好的咖哩調理包，那種被社群支持的感覺真的很心安。

我們有款檸檬蛋糕因為要直接削皮入料，我只找有機或友善的農產來源，適逢冬天非檸檬產季時，許多賣店都缺貨，還記得當我在社群請求支援，就陸續有客人帶來自家或朋友栽種的檸檬前來；偶爾麵包有剩，我在社群裡公布消息，也會有熟客跑來幫我掃貨下架。我覺得在這裡生活開店都有很深的歸屬感，你會知道誰在哪裡，需要幫助時也真的會有人伸出援手，就是一種很鄰里、很互助，與城市截然不同的感受。

我很喜歡平日開店，有將近七成的本地客。你會知道每個來到店裡的人是誰。週間午後，暖和的斜陽透過玻璃窗灑落店內，陸續有放學的孩童來買麵包，姊弟倆一前一後來到櫃前挑選自己愛吃的點心，或是媽媽後腳剛走，兒子前腳踏入，我會順便提醒對方你媽剛剛買了哪些品項，避免重複。華德福一年有春、夏、秋、冬四季假期，我們會跟著學校的節奏休息，趁此時帶孩子去旅行、感受季節變化。每回放完長假後，店裡總是特別熱鬧，我們跟客人聊天、客人跟客人聊天，有種大家都回來了的感覺，然後你會看到原本和你等高的男孩，一個月不見突然抽高好多，或是目前高年級學生挑戰單車騎花東，回來後整個人黑了一階，學生還會跟我們爆料誰在旅途中摔車、誰暗戀誰買麵包偷塞對方書包，這是社區店獨有的樂趣，我們好像與地方一同生活、成長，看著孩子一路變

這是社區店獨有的樂趣，
我們好像與地方一同生活、成長。

化。有時我會想，這些學生畢業多年後回來探望老師之餘，或許也會來看看我這個麵包店阿姨，順道重溫童年的滋味，於是開店對我而言，反倒成為一件很有安全感的事情。

麵包店與華德福僅有幾尺之隔，我們起居與開店的這棟老屋還曾經當過學校的才藝教室，因此常來喝咖啡、買麵包的老師有時會形容這裡是「偽校區」、是學校外掛的福利社。的確，曾有臨時店休的隔日，學生抱怨昨天很餓卻買不到麵包，或是有低年級的孩子忘了帶錢，逕自走到透明的櫥櫃前仰頭問：

「阿姨我肚子咕嚕咕嚕叫，可以吃麵包嗎？」後來一些家長索性在店裡寄錢，一面搔頭笑說：「真是不好意思，讓你們幫忙養小孩了！」

得剛來的前半年，我每週三都得回台北完成前公司的移交事宜，當時店務也尚未就緒，每天都被時間壓著跑；豆莢在初期也十分怯生，幼稚園老師問什麼她都只是搖頭或點頭，老師回到店裡玩耍，若有熱情的客人想跟她玩，總是嚇得跑到我的腳邊躲起來。我們一起來到全新的地方、經歷人生中第一次的開店，或許身心都還在調適，那時候心境也時常混亂，就算放假也幾乎沒有心力去探索周遭環境，只想好好休息。

約莫一年左右，我們的狀態開始穩定下來，慢慢找到在此生活的節奏，許多點狀的人事物逐步連結起來、再拓展出去，我們知道在哪裡能買到所需的食材、知道客人需要什麼，以及放假時去哪裡爬山、目前移居冬山已兩年多，還記騎單車人潮會比較少。

總是知足地想著，應該沒有

比這裡更好的地方了。

豆萊也一步步融入環境，她十分投入校園生活，上課教的偶劇故事與歌唱，回來都要跟裕德、我，以及兩位員工大姊姊一分享。有次她在店裡的小木屋玩耍，竟扮起老闆對同伴說：「這個請你吃，這個不用錢。」簡直就是模仿她媽媽平常工作的樣子啊！我覺得育兒像在照一面鏡子，一方面我想望能成為自己更喜歡的大人；另一方面也希望，可以在女兒面前呈現她所喜歡的媽媽的樣子。

今年，豆萊即將上小學，對我們而言又是一次調整步伐的時間點。華德福的低年級生是下午1點半放學，我替她找了一個同年級的

玩伴，當我們在店裡工作時，她們能在樓上住家空間陪伴彼此度過午後時光。這裡的家長說，之後孩子在校園結交朋友，會自然發展出一套人際網絡，會知道放學後可以去誰家玩，許多家庭也會彼此丟包，形成一種互相托育的支持系統，即使只有生一個，卻像是生了三個孩子的陪伴機制。

前陣子冬山鄉農會舉辦旅遊活動，找我們合作提供烘焙小點，讓我有種「我們也是冬山的一份子」的感覺，好像慢慢建立與土地、與周邊人們的連結，形塑出舒適的關係。我跟裕德也曾想過，十年後豆萊長大，我們可以再移居到更接近山野的地方開店，也許是台東、也許嘗試手造土窯來烤麵包，但當這樣的藍圖浮現時，腦海中冒出的第

一個念頭卻是，「但這樣就要離開很多我喜歡的人了啊！」無論是土地或人們，作為一個社區店，我總是知足地想著，應該沒有比這裡更好的地方了。

冬山老街
散個步

環 保 神 明 的

鐵 皮 小 廟

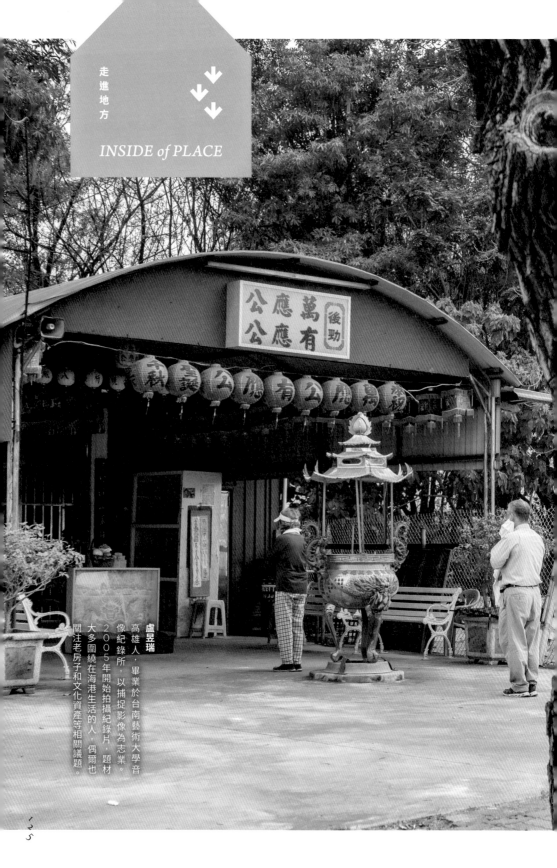

盧昱瑞

高雄人，畢業於台南藝術大學音像紀錄所，以捕捉影像為志業。2005年開始拍攝紀錄片，題材大多圍繞在海港生活的人，偶爾也關注老房子和文化資產等相關議題。

「路旁、田埂或河岸邊偶爾會有突兀地佇立，沒有什麼大不了的小屋，然而人們卻又往往會受到它的吸引。」——松山巖，〈為了微小場域的將來〉，《建築學的教科書》

位在高雄後勁煉油廠西北側的綠帶上，有一間鐵皮小廟「萬應公有應公廟」，廟的外觀就是台灣四處都很容易見到的極簡樸鐵皮廟造型，鐵皮外牆和二坡水屋頂全部只選用單一的紅色清板來搭建，小廟的主體空間約五坪大小，前方廟埕有搭建半弧形遮雨棚，一樣採用紅色鐵皮設施作，而這也正是全台各地最基本陽春的小廟典型。

高雄目前計有約320多間陰廟，2020年中山大學羅景文老師曾帶學生走訪其中的190間廟宇，並繪製「高雄陰廟地圖」，試圖讓學生重新認識在地歷史以及化解對無主孤魂的恐懼，顛覆大家對陰廟的刻板印象。後勁的「萬應公有應公廟」有一段非常精彩的歷史，而且還是高雄環境保護運動重要的濫觴，陳玉峯教授將之稱為「環保神明的進擊」。

1987年中油傳出興建五輕的消息，一個月內有六名在地居民在廟內問事擲出「立筊」，後來經由爐主請教神明「是不是要反對五輕廠興建？」，獲得連續六個「聖筊」，神鬼提前針對環境污染來向人民發難，也因此神蹟而更加凝聚後勁社區反五輕的決心。

在聖雲宮（保生大帝）、鳳屏宮（神農大帝）、福德祠（土地公）、萬應公有應公（無主孤魂）的加持庇蔭下，鼓舞後勁男女老少有志一同的持續跟政府抗爭，歷經28年歲月，後勁中油五輕終於關廠，然而小廟所在地的土壤和地下水皆已遭受嚴重污染，附近的後勁溪更難恢復往昔的清澈。

參考資料：
陳玉峯、楊國禎，《環保神明大進擊》，2014
陳怡樺，〈後勁血淚抗爭史困在1990年的反五輕戰將〉，報導者，2015
王御風，〈再探後勁地區的地方公廟〉，2017
羅景文，〈城市下的陰聲暗影：高雄陰廟信仰采風記〉，2019

五輕關廠六年多，鐵皮小廟後方的綠帶已成為在地居民散步運動的好所在，而居民經過廟前也都會虔誠敬拜。近日因台積電未來將進駐的消息讓當地不動產有些震盪，不知日後是否還會擲出「立筊」神蹟呢？亦或升格為雕樑畫鳳的磚造廟宇？

然而從國民政府遷台後，因擴建煉油廠區而將有應公遷出半屏山山腳。後來與後勁的萬應公合祀，2001年因高雄捷運施工才又遷址到今天的位置。歷經二度遷址後，仍不知未來紅色鐵皮小廟會變化成何種風景，但土地被污染的傷痕卻永遠都在。

親愛的柏璋

收到來信，忽然意識到自己很久沒觸摸真正的土壤了。能用勞動的形式與土地互動，真令人嚮往，久居城市，對環境只剩下感受，而沒有操作感，真想去種點什麼呢。

不知苗栗春季的土壤如何，梅雨季還沒來之前，似乎是台灣最容易缺水的季節。台灣東北區的4月天，不時仍有綿綿春雨，想來真是幸運的事。

每年到清明時節，我都非常想去看鐘萼木，想像那些燦爛的花序，在細雨中點綴整個基隆河谷。

鐘萼木科全世界只分布在台灣與中越邊境，是非常罕見的植物類群。而在台灣，鐘萼木僅生長在東北角濕潤的坡面，以基隆河中上游河谷為主要棲地，尤其猴硐一帶最多。花白中帶粉，種子橘紅，都很美麗。

大概因為鐘萼木的種子，需經過濕冷的休眠才能萌芽，生長還需要充足陽光，環境太過穩定的區域，容易被其他樹種遮蔭取代，所以台灣最濕潤的東北區，向陽又易崩塌的基隆河谷，才成為其最重要的生育地吧。

高一時，我在中研院遇見李奇峰博士，他現在是甲蟲分類的權威，但當時他告訴我，自己高中時立志研究蝴蝶，並曾解開了一種稀有蝴蝶——輕海紋白蝶，幼蟲食性的祕密。又名大紋白蝶的輕海紋白蝶，由日人輕海軍馬首次發現，又叫飛龍白粉蝶，在台灣一直相當神祕，生活史也成謎。李奇峰博士告訴我，當年他發現，這種蝴蝶是吃鐘萼木長大的。

同類蝴蝶的食草，照說應該相近，常見的紋白蝶幼蟲都以十字花科蔬菜為食，但森林性的輕海紋白蝶，卻仰賴鐘萼木而存在。

或許因高中時感受到了昆蟲研究者的風采，我

黃瀚嶢
生長於台北，在城市間隙發現觀察野地的樂趣，從此流連忘返。森林系畢業後，從事生態圖文創作與環境教育，經營粉專「斑光工作室」，靠著偶爾路過的靈光努力生存。

鐘萼木

Bretschneidera-sinensis

對鐘萼木也有了更深的嚮往。

高中畢業才第一次看到鐘萼木，卻是在夏天的宜蘭東澳。稜線上，我看到一棵羽狀複葉的大樹，沒有花果，卻有多隻紋白蝶，排成一串波浪狀的飄帶，在樹梢相互追逐──我後來一直相信，就是因為這種狀若白龍的求偶行為，輕海紋白蝶才叫作飛龍白粉蝶──而我是因為蝴蝶，而非花朵，才認出了人生第一棵鐘萼木。

鐘萼木寶塔般的花序，鈴鐺似的花朵，已逐漸成為猴硐的觀光亮點，有人致力復育，當然也耳聞盜伐事件。無論如何，當一種植物能被社區關注，無論種植或砍伐，也就是一個植物文化的形成了吧？而或許，稀有的鐘萼木，也確實需要社區力量保護，才能年年開出繁花，年年飛出蝴蝶。

清明連假，我猜你一定也在山上吧？

祝春日愉快。

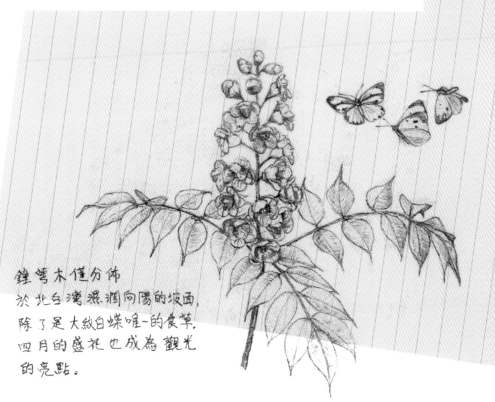

鐘萼木僅分佈
於北台灣濕潤向陽的坡面，
除了是大紋白蝶唯一的食草，
四月的盛花也成為觀光
的亮點。

親愛的瀚嶢

讀著來信，才發覺去年的猴硐鐘萼木之旅沒有成行。雖然我常出野外，但蹲辦公室才是生活常態，這讓我不容易感受大環境的時間流動，經常要等到某種植物的花訊傳來，才提醒我：原來一年又過去了。

前些日子趁著出差機會出門放風，我從苗栗通霄回程、經過新竹寶山，把車子停在坡頂休息，還來不及想念苗栗滿山遍野的黃，同樣的景象又出現在我面前。4月的竹苗丘陵，先不論油桐花，最有視覺感的植物肯定是相思樹了！它們總在春夏開花，把所有山頭染成黃澄澄一片──那是一種如田土般、不管距離多遠都不會認錯的金黃色調。

日治時期的日本畫家石川欽一郎，把相思樹視為代表台灣風土的樹種。據說他特別喜歡來新竹畫相思樹，因為這裡的相思樹受九降風吹拂而顯得樹勢特殊。看過幾幅石川先生的畫，發現畫作中的相思樹旁常伴隨民宅。或許在石川先生眼中的相思樹不單只有美感，也意味著與先民生活的緊密關係吧。

據說，新竹寶山在日治時期是全台灣木炭產量最多的地方，而木炭的主原料正是相思樹。現在這裡隨處可見的相思樹，大概是早年製炭產業所留下的歷史遺痕。在那個日常生活中燒水、煮飯、洗澡、暖手腳等都離不開木炭的年代，炭窯林立、相思樹大量造林，對我們這代人來說是難以想像的光景。

相較於「木炭」，我更習慣用台語喊「火炭（hué-thuànn）」，語境展現製作過程以火燒製、使用過程以火燒用，有意思多了！況且「火炭」是我從小喊到大的台語詞彙，有特別的情感。我有跟

陳柏璋
熱愛山、攝影與書寫的野外咖，時常帶著相機與紙筆，在野地裡打滾整天。目前與一群好夥伴共創森之形自然教育團隊，試圖在人們心中埋下野性的種子。

FROM
柏璋
新竹·新竹出

相思樹

Acacia confusa

你說過，我家以前是賣木炭的嗎？小時候看著長輩們載炭、揹炭、剁炭，雙手及衣服弄得黑漆漆的模樣，至今仍印象深刻。有趣的是，不同樹種燒製出來的木炭性質截然不同，價位也不同。過往最常見的就是高溫耐燒的「相思仔炭」，我們家以前中秋烤肉都用這款。後來因為木材供給量大減、競爭力減弱，現在市面上已經不容易找到相思仔炭了。

雖然相思樹跟鐘萼木相比，前者極常見，後者極稀有，然而它們都以各自的方式與地方社區互動，也都交織成具有在地特色的里山地景、文化網絡。閱讀樹木與地方的故事，令人感到津津有味。

今年清明連假大概要趕工作了，想起那趟未成行的鐘萼木之旅，不如今年就請你當導遊帶我去吧！

平凡卻也不平凡的相思樹，
是代表臺灣的風景。

每年春天，盛花的相思樹點亮了竹苗丘陵，
也點燃了我的鄉愁。

看一場字詞身世的風土電影

在連寫了十一篇關於腔調的文章之後，壓軸這一期，要給各位好空（hó-khang）的。讀者或許會疑惑，不是都寫成「好康」？這麼會是空空的！

首先，「康」的文言音讀為「khong」，例如健康和永康。

就不就是白話音khng，姓氏的康，要這麼讀。俗寫的「好康」，是從華語的ㄎㄤ來讀的，不是台語的發音。

而且，台語所說的「好空」，豈止是中樂透，還挖到金礦！

不是空，是充滿機會的坑道

語言不只是語言，更是歷史與地理的累積，只要找到源頭，就像看一場電影，展開先民壯闊且悠長的生活圖景。

此處的空（khang），指的比華語俗字的「康」裕富足，

整條礦坑甚至金山銀山的財富，是以台語的「好空」，是一方或大財主層層剝削，但進入又黑又悶的坑洞內，若挖到豐富礦藏，真是卯死矣（báu-sí-ah，賺死了）。

大家都知道九份以往有煤礦、金瓜石採金礦，吸引海內外各地的人前來淘金。雖說基層礦工的工作條件很不人道，多被官

是隧道、坑道。

鄭順聰

最新出版《台語心花開》、《我就欲來去》。另有詩集《時刻表》、《黑白片中要大笑》，散文《海邊有夠熱情》、《基隆的氣味》、《台語好日子》。小說《家工廠》、《晃遊地》、《大士爺厚火氣》、《夜在路的盡頭挽髮》，繪本《仙化伯的烏金人生》。

插畫—工□

真的是好太多！從礦業歷史發展出來的台語詞，相對而言也有貧窮，俗語是這麼說的：

褲袋仔袋磅子。

Khòo-tē-á tē pōng-tsí.

有一派的解釋是，磅子乃砝碼，褲子口袋裡頭裝砝碼，看起來很重很膨很有錢，其實窮得要死──這是台語人閒聊時，形容兩袖清風的說法。某日，我遇到一位金瓜石的里長，他說事情不是這樣的。

這裡的磅子（pōng-tsí）指炸藥，以往的礦工要深入隧道在礦層裝填炸藥，引爆後再清理現場找礦藏。礦工口袋賺飽飽後，常去九份街上的酒家尋歡作樂，口袋裡裝錢甚至是偷藏的金子。要是不知節制揮霍光了，口袋空空，就會比喻說裡頭裝的是磅子，得進入悶黑危險的隧道深處去炸礦，用生命來換取金錢，換取一夜春宵。

如此解釋俗語，就像看電影《無言的山丘》、《多桑》歷歷在目，充滿人性與生死的感慨。

談到生死悲哀，還有一個詞：抾拀（khioh-kak）。

一張空白的信紙？

好康？好空
（hó-khang）

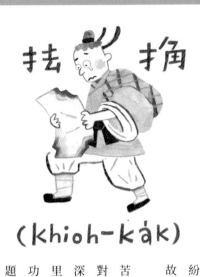

抾捔 (khioh-kak)

關於「抾捔」的字源，眾說紛紜，但我聽到一則很有實感的故事。

這位歌仔戲的國寶，小時候貧苦出身，被迫跟著戲班四處流浪，對過往底層大眾的艱辛，體會很深。她說歌仔戲演到飛鴿傳書、千里傳信這樣的情節，多是古代的功臣將相與讀書人，閱讀當然沒問題。但在古代，教育還沒普及的早期台灣，一般人民是目不識丁的。

是以接到書信，通常要請識字的人讀給收信人來聽。

若異鄉遊子身在外地，收到一封空白的書信，且信紙的三個角被火燒毀，只剩下一個角，表示家裡面有人命危，無論如何得拋開一切，趕緊回家。

俗字寫成「撿角」，有些人解釋說，就像流浪漢或乞丐去撿他人丟棄的零碎物，以此來罵人沒有用啦！不成材啦！整天遊手好閒，被這個社會與天地宇宙放棄了……

紅，表示一息尚存，若四個角都燒毀，表示人已經死了。

歌仔戲國寶就此認為，「抾捔」表示那僅剩的一個角，也被抾掉（khioh-tiāu），信紙的四個角都沒了，四（sì）和死（sì）諧音，表示這個人該死、沒有用，通常是指著鼻子大罵：**你這个人抾捔啦！**

剩下一個角，表示一息尚存，若四個角都燒毀，表示人已經死了。

推測可能的詮釋

在此特別說明，以上的說法僅供參考，我是拉出語詞的可能字源，彷若回到過往勞動的現場、生活的場景。關於字的起源，還

需要更多的佐證，更需要鐵證。

對於當下流行的「蝦趴」，也

有一條推測的可能線路。

此字意思是時髦、酷炫，

來自台語詞「鑠奅」（siak-

phànn），此詞在現有的字典與

文獻找不到，卻在當下台灣社會

蔚為流行。我的看法是，此詞本

來是「紲拍」（suà-phah），本

意為音樂節拍流暢，引申為講話

很流利、做事很順手。

紲拍在以往的台語人社群還算

普遍，在舞台上或廣播廣告中，

為了添加效果講成了紲奅（suà-

phànn），奅也是時髦，本來就

很有明星架勢，變身之後更為流

行。而suà這個音不夠響，就衍

化為鑠（siak），亮麗酷炫真的

是金鑠鑠（kim-siak-siak）

咧！

後來，siak-phànn從

台語界轉入華語界，諧

音火星文為「蝦趴」，

好似蝦子軟趴趴來開趴

踢（party）的歧異趣

味感，變成人人朗朗

上口的流行語。

以上是我的個人意

見，希望各位參考並討

論，無論如何，多認識

台語，多看好電影，多

了解歷史：

人就袂拔捅，是真好

空、鑠奅的代誌啦！

鑠奅
(siak-phànn)? 紲拍 (suà-phah)?

一群雜草，可以成就了不起的事

文字—陶維均　圖片提供—草草戲劇節

汪兆謙，嘉義人，北藝大戲劇系畢，阮劇團團長，草草戲劇節共同創辦人。

傳言他是劇場導演奇才，出手都是好評，成團後主力卻放在策略操盤，「聽說汪兆謙導戲超好看」成了劇場圈時有耳聞但少有人見的鄉野奇談。從藝術家變經營者，眾人發現汪兆謙適合周旋社交幹旋撮合，讚嘆他見識之雜，從籃球到美食都借來比喻團務甚至人生，以為他多愛出風頭當領隊，鄉野傳聞是真的，他不想再導戲了。

其實他仍想導。但心裡不只做自己的夢，這麼魁武一個人卻把自己縮的盡量小，把整團夥伴的夢都塞進自己的夢。他甘願將導演夢擱一旁，把自己寫的劇本藏在牆壁貼著籃球明星海報的房間，只因當初同樣也在青春年少被啟蒙、從此甘願世代傳承的劇場夢。

陶維均

1984年出生台北，國立臺灣大學戲劇學系畢，現從事工作囊括體驗設計、品牌規劃、地方創生、創意高齡及劇場編導、教學等領域。2019年創辦針對熟齡族群打造的線上廣播電台《有點熟游擊廣播電台》，累積聽眾超過千人。

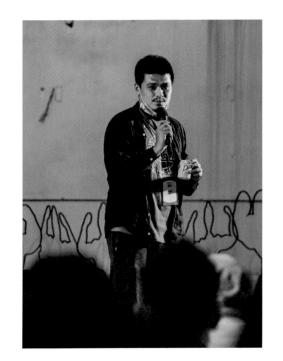

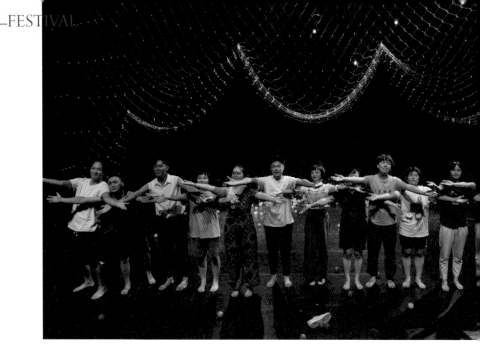

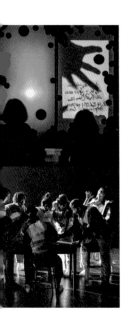

如果連身為嘉義人都不返鄉耕耘，

憑什麼嫌棄故鄉是文化沙漠？

隊，想說選上至少有事做，沒考上、頓失重心的我就去看學校安排的社團公演，想說挑個社團參加。

一點但無專精的學生坐不住，標準的慘綠國中生，沒自信，功課普通也不知未來往哪，跑去考籃球校隊，想說選上至少有事做，沒考

我們這種雜學派、什麼都讀一點懂一點但無專精的學生坐不住，標準

部教育落後北部十年，徹底填鴨，我們這種雜學派、什麼都讀一點懂

現很挫敗。那年代網路不發達，南部教育落後北部十年，徹底填鴨，

學年紀就吵家人要上學，上學才發現很挫敗。那年代網路不發達，南

我很小就識字也愛書，一到入學年紀就吵家人要上學，上學才發

社團呈現。

個戲劇獎，戲劇社才有機會在全校社團呈現。

我兩屆的盧志杰參加比賽拿了好幾個戲劇獎，戲劇社才有機會在全校

培訓種子教師，三是辦全國學校戲劇比賽。當時我們學校的怪才、大我兩屆的盧志杰參加比賽拿了好幾

標一是在全國廣設戲劇社團，二是培訓種子教師，三是辦全國學校戲

廣，計畫主持人是吳靜吉老師，目標一是在全國廣設戲劇社團，二是

當時文建會做青少年戲劇推廣，計畫主持人是吳靜吉老師，目

加入戲劇社真的就是四個字「如魚得水」，那刻起我立志要讀藝術大學，走戲劇路。

風土繫

首次應考沒錄取，第二年重考入北藝大。剛到台北，汪兆謙大量參與藝文活動，常跟朋友抱怨嘉義資源匱乏，講著講著突然發現如果連他身為嘉義人都不返鄉耕耘，憑什麼嫌棄故鄉是文化沙漠？自嘲是憤青的不平之鳴，起心動念，開學前的暑假他和高中社團好友盧志杰、余品潔、鄭宜蘋決定返鄉，共同成立隸屬嘉義的「阮劇團」。

除了每年暑假回嘉義做戲，他們也各自抽空擔任嘉義高中職的戲劇老師。一群在學校吸收了大量戲劇知識、需要實踐理念實驗場的藝大是親友包場、場場爆滿但缺少正式學生，和地方的熱血高中戲劇社一公演場地的高中戲劇社，一邊是場拍即合，每檔演出開賣即完售。然而，高中生終究業餘，無論軟硬體設備或能投注的時間都有所保留，即使演出迴響熱烈，看在科班出身的汪兆謙等人眼裡仍有進步空間。

2006年，嘉義民雄劇場落成，地處偏遠且無鄰近聚落，急需團隊進駐活化。汪兆謙心想，一邊設施完善但無觀眾的大劇場，他決定把雙方牽做伙，幾個返鄉的藝大學生就這樣帶著七、八十位未成年高中生寫企劃投案，草草戲劇節就此誕生。

就算賠錢，
也想延續這份青春年少時
啟蒙我的善緣。

服務台

報名

第一年還叫「五校青少年公演」，第二年變成「草草戲劇節」，加入更多的大學生、返鄉青年……，那時也沒拿什麼補助，就靠自己一年一年硬幹起來，到現在仍是阮劇團每年必辦的赤字藝術節。

前十屆藝術節預算還能控制在五百萬以下，我們多接幾個政府案補貼就好。但第十屆參與人數破萬，預算五百一千往上跳，不再是鼻子捏緊、卵蛋夾緊就能撐過的挑戰，是看財報要吐血那種天人交戰。轉念從管理面來看，其實戲劇節找到人生方向。阮劇團不是我作

是劇團的培養跟投資；必須想辦法擴大影響力、談更多企業贊助去解決問題，讓這些赤字轉化為成長的力量，正向思考啦！

如果不是做劇團，我大可出國讀書，讀完就待在台北專心當導演，但我覺得人生能走到今天這風味。

即使現在劇團規格越來越大、越來越忙，我們仍願意基於情感理由繼續辦草草戲劇節。就算賠錢，也想延續這份青春年少時啟蒙我的

為藝術家獨立主導創作的團，而是一群嘉義人、一群高中好朋友、一群土生土長的嘉義青年返鄉成立的團，我們的原廠設定就是「嘉義製造」，就像跟產地密不可分的高山茶，就是要種在阿里山才有那款的高山

步，很大部分是因為高中遇到的善緣，讓我發現自己有那麼一點藝術的才情或天分。其實我們每個夥伴都是這樣，因為高中砸到戲劇、也想延續這份青春年少時啟蒙我的善緣。

上一代表藝團隊常一人抵十人，一團一神主牌，但汪兆謙不尊強人政治，不獨攬功賞，所有讚美都和夥伴共承擔。他喜歡美國職籃聯盟的聖安東尼奧馬刺隊文化，沒有超級巨星，大家各司其職；另外，劇團也即將在今年推出支持青年創作者的補助計畫，讓體質注入新血，同步思考下個十年的接班人養成，思慮深遠的他謹慎布局，其實也為了自己的導演夢。他心中有硬派題材作品想導，但時機未到，觀眾信心還沒建立完整。腦海想像要到戲劇節第三個十年，當看戲成為嘉義民眾生活常態，觀眾明白藝術之於社會的價值所在，戲劇節才能專心以致做藝術。二十年磨一劍，汪兆謙的身分終能從「汪老闆」回到「汪導」。

十年過去，草草戲劇節已是台灣由民間團隊主導、最具規模的藝文節慶，也帶動劇團知名度，讓一群大學生返鄉創辦的地方劇團，成為聞名國際的台灣表藝團隊之一。下個十年，汪兆謙要逐步降低劇團在戲劇節的占比，成立獨立的協會組織並讓戲劇節有專屬的執行長和機構團隊，邀請地方人士擔綱共同策展人，讓大家聽到「草草」不再想到劇團而是想到嘉義，讓戲劇節成為嘉義人共同的文化財產。

台灣是小國，小國優勢是靈活，進可攻退可守。藝術節無可避免會不斷成長壯大，但可大可小的變通精神必須保留。汪兆謙和夥伴堅持的是，努力追尋「大」的規模，盡力守護「小」的靈活。

有了孩子後，開始會想未來接棒的事，或者二、三十年後劇團的模樣。

大家很愛說劇團是家，但我一直在破除這觀念。我就是劇團無情的哭泣殺神，在歡愉暢快的時間喊停，我們是來工作的，大家都是一家人反而很多事會卡住。做藝術有時候太快樂了，快樂快樂就老了，就開始後悔了。藝文產業裡不分世代很多人都在追尋最初的快樂，沉浸在快樂而不顧人情世故，但當青春紅利用完終究無法天真，小白兔可以平安走出叢林，但必須練出六塊肌。

我們也許是要實踐一個非常天真、純正的夢，但實踐的過程終究有世故的、不單純的事需要面對。這社會有很多目標高度理想的事，比如推動法案或辦藝術節，其實過程有很多喬事協商，很多黑箱白箱，世界從來都不單純。我心底其實很想純做藝術創作，但現在做團要對眾人負責，我只想趕快把團做穩，然後把棒子交出去。

也許50歲吧，我終於可以好好做自己的創作，只對自己、不用對大家負責；60歲的時候，我猜我靈感大概耗盡、不創作了，但應該也有相當的社會地位，就好好去分享經驗和資源，不要占著茅坑不拉屎。成為一個樂於分享的人，對藝術、對社會還有貢獻，那我的一生也就功德圓滿。

做藝術有時候太快樂了，
快樂快樂就老了，
就開始後悔了。

家裡有庭院的人，總絞盡腦汁處置雜草，然而，「雜」其實正是大自然的本色演出，生物多樣性的本質就是「雜」，也許返鄉創業正是如此，包容、接納以及處理所有的「雜」，雜七雜八的雜心事。返鄉，不只是回家住，更要成為家鄉的一株雜草，去找到一群同道中人一起完成一件事。

草，雜成一片碧草如茵。所謂草草了事，在這裡的解釋是：一群雜草，可以成就了不起的事。而草草戲劇節的宗旨是，一群人一起完成一件事。

生活法則

Vol.6

謝謝你，溜溜漫畫店！

文字、攝影—高耀威

我想試著介紹一間漫畫店，但漫畫店主人阿筑只要被問到心路歷程方面，就會不知所措的在原地傻笑跺腳，當問到為何要開漫畫店，她說「在南澳開漫畫店很酷！」，偏偏這樣的去脈絡、去你的世界、管你什麼意義的態度（這是我自己擅自想像設定的氣口），又讓我感到著迷，於是決定採取迂迴方式來介紹這間漫畫店。

前陣子因為「東台灣食通信」委託的採訪工作，住在南澳的總編萊拉與擔任攝影師的阿筑出動來訪，我邀她們住在長濱的住所，從這次

大笨窩

工作會面之外的閒聊中，得知兩個訊息，一是除了工作夥伴的關係，她們也是鄰居；二是阿筑在南澳經營一間漫畫店，所以當她看到家中整個牆面滿滿的漫畫，流露出一種同好之間惺惺相惜的表情。基於這兩個訊息，當我前幾天到南方澳的「春陽號魚港小書店」演講時，就決定結束後順道去南澳拜訪。

老空間遞延的奇妙生活

隱約記得「溜溜漫畫店」有提供住宿，出發前幾天跟阿筑預定，不巧因適逢228連天假沒有房間了，阿筑推薦我去住火車站旁的「南澳三號月台」，從火車站下車時是晚上8點半，回望那沒有過多什麼的裸陋月台，心情隨之感到清爽舒暢，這是一個三面環山、一面環海的小鎮，無論在哪都會被大自然確切的包覆著。

當天晚上，民宿主人米莫泡了茶，帶我去隔壁菜拉家串門子，在客廳坐下沒多久，阿筑從某個不是理所當然的地方突然走出來，她說後面與隔壁有相連的通道，陸續又有人從通道出現，與鐵道相鄰的成排台鐵宿舍，之前曾住著一群奇妙的人，為「南澳自然田」的理想合的於此並投身其中，如今宿舍裡住著的人，許多也是從中遞延生活至今的下一代。

米莫跟我介紹住在這裡的鄰

Fool, dumb, and

居，有人在附近電廠工作，有人因為愛犬無處容身而搬來這定居，都是喜歡上南澳的環境，彼此之間除了鄰居關係，也會在工作上互相為伍，為了讓阿筑能夠安穩落地，萊拉的編輯工作把攝影發包給阿筑，一位youtuber也把視覺設計工作委託阿筑，讓她能有餘力兼顧漫畫店，讓這件很酷的事在不太可能的地方繼續下去。隔天我與阿筑約了上午去拜訪，米莫的男友先去阿筑家門外唱起床號，呼喊她們起床，然後帶我去附近晃晃，在像月台那樣裸陋的河堤上散步遛狗，聽說以前南澳自然田的夥伴們，天氣熱的時候會睡在這裡。

去天涯海角開漫畫店

去找阿筑的路上，穿越田野滑過涵洞，往山的方向騎去，停在山下一排平房的最後一間，依然帶著裸陋氣息的門口，旁邊牆上寫著「66 manga」及似乎是Logo之類的一串不明線圈（實在讓人太喜歡了），鑽進屋內，阿筑與先生已經在裡面泡茶，這房子之前是一位DJ居住，後來轉讓給阿筑變成兼營民宿的漫畫店，低消一杯飲料，漫畫只能內閱一本十元，之前阿筑曾在茉莉二手書店打工，許多漫畫是當時以職員身份私自買下來的。

漫畫店的陳設超乎我的預期之外，我之前一直把心意放在漫畫上，完全沒想到漫畫店可以那

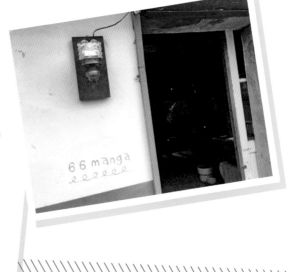

66 manga

大笨蛋生活法則

高耀威

40多歲的人，著有《不正常人生超展開》一書，目前經營兩間店，一間是位於台東長濱的書店「書粥」，一間是在台南的共同工作室「白日夢工廠」，每月底會營業幾天「寂寞食堂」，持續練習另一種活下去的方法。

麼美，漫畫們可以這麼幸福的被收容在一個如此迷人的空間裡，阿筑確實不必再多說什麼，「66 manga」（好喜歡這個名字，即日起一律使用這個英文店名）的每個角落都在無聲述說自己的喜悅，空間已經展露出一切。

目前阿筑仍得定時回台北工作，她在一間設計公司擔任陳列設計師，本來全職，後來隨著移居南澳，轉為接案，阿筑也帶我看了住宿區的空間，我驚嘆26歲的年輕人，怎麼那麼懂得舊物的美，準備離去時，忍不住問她，我可以寫一篇採訪稿嗎？她很訝異的回問我，是嗎？

謝謝你「66 manga」，我也要去天涯海角開一間漫畫店，回敬你向時代展現的酷帥與可愛。

阿筑隨口說的「這裡（66 manga）就是我的作品集！」的那個頑強又忐忑的表情，也深深打動我。

繼續往南的旅行路上，我坐在火車上把腦中的話筆記下來：「我們念舊，卻又對不合時宜的事投入太少。」鄰居之間串門子、往鄉下去、在那邊開一間漫畫店、生活在其中、想盡辦法活出自己喜歡的樣子……這一切，都那麼好，不是嗎？

夠，那天阿筑隨口說的「這裡（66

以吧，光是在空間裡及鄰居們的口中，透過心與眼的採集已然足有採訪到什麼嗎？我笑笑說應該可

Fool, dumb, and that's OK

大佛座下有個職人町

文字、攝影—張敬業

說到彰化的代表地景，馬上浮現八卦山大佛的身影，雖然自己住在鹿港鄉間，但對八卦山也有難以忘懷的童年風景。國小、國中的假日早晨，家人總會帶著孩子們去爬八卦山，不管是走舊彰化神社參道路線，或從車道旁的人行道直上，都會在大佛前中繼休息，遠眺彰化市區。

近二、三十年來，大佛周邊開始增加各種休憩設施，有噴泉展演、生態園區、戶外劇場、天空步

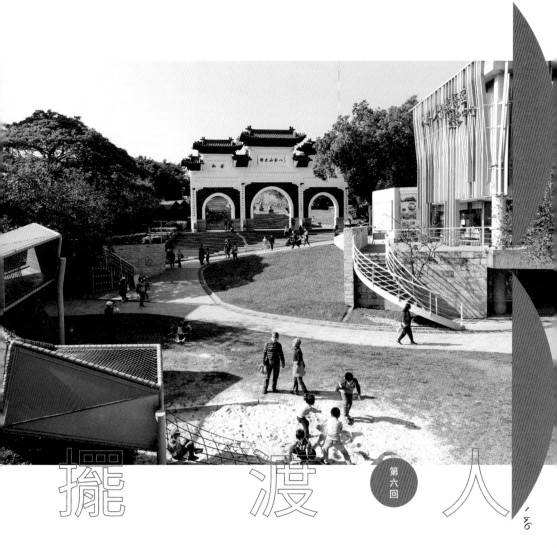

擺渡人

第六回

146

張敬業

2012年返鄉成立「鹿港囝仔文化事業」，透過社區參與的方式重新認識家鄉。2015年籌辦今秋藝術節，讓人們重新對鹿港有新的想像。近年著重地方青年培力，計畫建構返鄉及移住青年的地方支持系統。

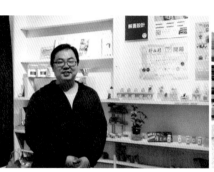

道等，有的推出時蔚為風潮，卻也有硬體逐步到位，使用度不如預期的問題。大佛座前的「市集園區」，就是難以引動人們進入活絡的空間，2021年開始由一群在地工藝職人組成的「彰化縣創藝美育協會」，向縣政府承租園區空間、成立「卦山村」，這兩年透過美學生活聚落的空間營造，為這個總是被人路過的園區，帶來不同以往的活力。

從事水泥文創的「解憂設計」負責人，也是現任村長──許晉榮分享，現在的卦山村是為了活化卦山市集園區，在2015年推出的「文化築巢計劃」。有鑑於當時台中市審計新村與光復新村透過青創

活化空間成功，許晉榮與另外四組職人共組「51職人聚落」品牌，是園區早期進駐的團隊，當時雖然有創作者開始進入，但大部分空間仍是無人使用的閒置狀態，無法吸引太多人潮前往。

期間，51職人曾輾轉到山下稍作沉澱，他們認為只有個體戶的工藝職人，無法撐起園區將近四十個空間的活化，觀察成功轉型的文創園區與職人聚落，大多是以「打群架」方式支撐下來，因此他們組織美育協會，除了原有的工藝職人外，還邀請長年蹲點彰化的音樂、影像創作者。

同時為了增加民眾停留時間，也邀請了卦山號、野花小姐等輕食

地方

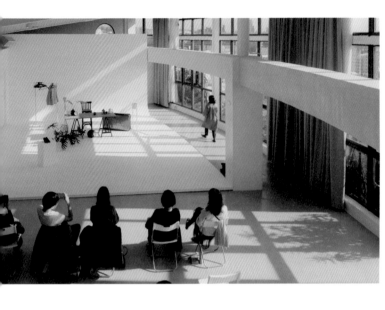

餐飲業者加入，就這樣十八組人馬在2021年初成軍，以「卦山村」美學生活聚落的型態為此打開新局面。

職人吸引職人，職人幫助職人

延續51職人的「放伴」精神，協會在卦山村扮演著與公部門資源對接的角色，每個單位以此為基地，平常有各自的業務發展，當公部門或外部團隊有參訪需求時，大家會輪流擔任村內導覽的角色。而職人群聚創業的好處，是可以很快累積創業初期共同遇到的問題，在各地方政府開始重視「青年創業」議題時，卦山村就能成為與政策對話、交換意見的窗口。同時，因為常與公部門對話，會收到紀念品採購的邀請，也為駐村創作的職人們提供生產管道。

運作至今，許晉榮認為十八組團隊都有各自的業態與工作模式，

目前只能用空檔協助，要有餘裕提升「公共服務」的機能，還需要有更多資源。不過以園區營運的效能來說，目前在內容的產出已經相當不容易，若主管機關能投入「管理」的組織資源，就有機會再整合周邊其他景點。

由工藝至現代舞，潮起潮落卦山村

這次拜訪卦山村，特別挑了假日午後前來感受。園區中間增設的沙池與遊樂設施，是小孩們的遊憩樂園，旁邊則是大人們的放生區域，而園區裡最特別的一處，是原本設定為挑高溫室的空間，後來由攝影師Jason、一馬共同經營為「森一空間」。

【成立年份】
2021年

【團隊成員】
進駐的18個品牌,
以「放伴」的互助方式,有空檔就互相支援

【成員分工】
設有村長,負責與管理單位接洽;
其他外部拜訪,由村民輪流支援導覽

【主要業務】
工藝職人(金工、水泥、插畫等)、
音樂、影像、瑜珈、餐飲

【收入來源】
各自經營業務不同,園區的公共服務
由協會爭取預算來執行

平常這裡是兩位攝影師的攝影棚,其他時間則會舉辦講座,最特別的是與「日日製作」編舞家許庭瑋合作的「舞蹈定目劇」。這是一個非常瘋狂的企劃,利用空間的光影優勢,將攝影棚化身為現代舞的舞台,從今年春天開始一直演到6月,總共有二十餘場次,想讓更多人來到卦山村就能認識現代舞,一場看不懂,就看兩場、三場、五場,只要有時間,到森一空間隨時可以接觸。

訪談最後,也得到未來會有更多團隊一起上山進駐的情報,例如近年在彰化三民市場進駐的健行時,卦山村必定是下山前的歇息之地。

一群有創意的餐飲工作者,進駐卦山村一樓的餐飲空間。大佛座下的卦山村潮起潮落,從工藝職人串起影像、音樂、餐飲工作者,園區的空間陸續完整,可以想見不久後換我帶著孩子,到八卦山爬山「叫春小搖滾」的叫春工作室團隊,也號召

勝手 姉妹鄉 勝手に 姉妹鄉

日文「勝手」一詞，為自作主張之意。「勝手姊妹鄉」計畫即是擅自開創「姊妹都市」的鄉村版，媒合台日兩鄉、簽結友好締結的合約，深化台日鄉村之共好。

共同的海鄉行動

企劃、翻譯、文字—蔡奕屏
圖片提供—離島出走、長洲都市設計會議

和「離島出走」的馥慈認識，是在疫情期間的線上活動，那時候聽她介紹石滬、以及曾和日本石滬保存團隊交流，便趕緊提出詢問和邀請，「那要不要邀請日本團隊一起來締結『勝手姊妹鄉』呢」，這個天外飛來的邀約，啟動了這次以「海鄉」、「石滬」為主題的姊妹鄉行動！

石滬，是種利用潮汐的傳統陷阱式漁法，即在潮間帶堆砌兩道長圓弧形堤岸，讓魚群在漲潮時順著海水進入石滬覓食海藻，而退潮後因石堤已高於海面使魚群受困於滬內。

或許很多人和我一樣，對於石滬的印象，多是澎湖的「雙

蔡奕屏
因為2019年開啟的日本地方設計師採訪計畫，而開始了和日本大小地方的緣分，並在最後集結成《地方設計》一書。目前續篇《地方○○》籌備中。

離島出走 isle-travel

長洲アーバンデザイン会議

勝手に姉妹鄉
協定宣言書

台湾の「離島出走」と日本の「長洲アーバンデザイン会議」は、
日台友好の愛と信頼に基づき、
相互の交流を図り、太平洋地域の共同繁栄を目指し、
共に夢と希望に満ちあふれた明るい未来を創造するため、
「勝手な姉妹鄉」を結ぶことを合意する。

日本
都市設計會議
ンデザイ、

心石滬」，但沒想到原來石滬不僅是澎湖特有，日本許多沿海地帶也曾有這樣的風景。

有趣的是，透過線上交流會才知道台日的石滬保存運動，面臨非常不同的階段和現況；即使如此，透過「石滬」的共同關鍵字，雙方在交流上有了深入的經驗分享！

有別於過去參與勝手姊妹鄉的雙方，大家多是「初次見面」的交流，這次的台日團隊，在兩年前就有了「第一次」的見面，當時台灣的離島出走團隊浩浩蕩蕩來到日本大分縣參加研討會、參訪當地石滬，只是當時和日本「長洲都市設計會議」的交流十分短暫，馥慈回憶說有很多想要了解、詢問的地方還來不及問。因此這次透過線上互動，除了再續前緣，一解心裡的許多好奇之外，也期待能夠加深連結，作為日本團隊在疫情結束後來到澎湖參訪前的序曲。

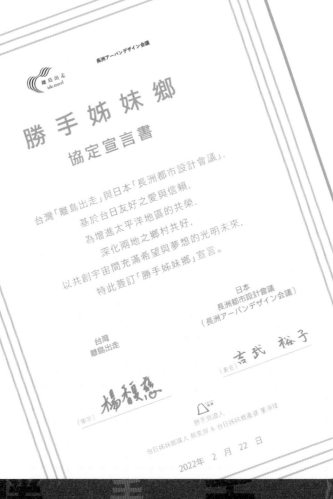

離島出走
isle.travel

長洲アーバンデザイン会議

勝 手 姊 妹 鄉
協定宣言書

台灣「離島出走」與日本「長洲都市設計會議」，
基於台日友好之愛與信賴，
為增進太平洋地區之共榮，
深化兩地之鄉村共好，
以共創宇宙間充滿希望與夢想的光明未來，
特此簽訂「勝手姊妹鄉」宣言。

日本
長洲都市設計會議
（長洲アーバンデザイン会議）

台灣
離島出走

（簽名）吉武 裕子

（簽字）楊馥慈

勝手見證人

台日姊妹鄉見證人 賴威廷 & 台日姊妹鄉高雄 陳冠維

紀念品開箱 Unbox!

為了讓台日雙方團體認識彼此，線上會面前特別邀請兩方相互寄送紀念品。

台灣方
離島出走

「離島出走 isle.travel」為海生海長的澎湖青年——楊馥慈和夥伴曾宥輯於 2017 年返鄉創辦，主要活動是將沒落的石滬傳統漁產業轉型為新型態文旅品牌，以「里海的永續旅遊設計」為出發，整合在地資源，設計開發石滬旅遊服務與紀念物、海洋教育課程以及建立石滬資訊平台。

【駐地】澎湖縣馬公市
【創立】2017 年
【聯絡代表】楊馥慈
【成員組成】核心成員共 4 名

澎湖石滬圖鑑
離島團隊精選澎湖 50 口型態代表石滬，透過空拍機與文獻佐證對照之後所製作的石滬型態圖鑑。

澎湖名產紫菜乾

里海元素金屬徽章
離島團隊以澎湖代表雙心石滬等意象為發想，設計出可愛的里海元素金屬徽章。

石滬匠師故鄉「紅羅罩」的導覽指南

澎湖石滬生態圖鑑
石滬都吸引哪些海洋生物呢？離島團隊調查石滬內出現過的海洋生物，製作成的石滬生態圖鑑，連大型鯨魚都意外進榜！

（左）澎湖百年老店的招牌伴手禮鹹餅
（中）澎湖代表產業之手工麵線
（右）澎湖沒有茶山，但有在地野草所製的「風茹茶」

日本方收禮代表｜吉武桑
收到時，最好奇的是那包黑色的東東，心想是海苔嗎，完全沒有頭緒！原來是澎湖紫菜乾！

台灣方補充｜楊馥慈
澎湖石滬圖鑑、生態圖鑑、金屬徽章都是「離島出走」推出的澎湖代表商品喔！

日本方
長洲都市設計會議
（**長洲アーバンデザイン会議**）

1990 年 6 月，為了思考長洲的地方發展，因而有了地方團體「長洲都市設計會議」的創立。目前組織有 21 名成員，包含公司經營者、議員、銀行員、上班族、公務員等。

【駐地】大分縣宇佐市
【創立】1990 年
【聯絡代表】副議長吉武裕子（吉武桑）
【成員組成】21 名

青海苔
河和海交界之處所採的紫菜，呈現青綠色。可以直接吃，也可以灑在飯、麵上一起享用。

姬貝
乾燥的貝類，適合炙燒一下享用。

豆類小零食

赤蝦、勝蝦
宇佐當地的乾燥蝦仁，品種一樣但做法不同，兩者都可以直接吃，適合當下酒菜。

乾燥蝦米，適合當作料理時的小配料

日本方補充｜食專家神谷禎惠
青海苔和普通海苔、赤蝦和勝蝦，因為不同產地或是不同調理方式，這些宇佐的物產有了不同的味道，歡迎吃吃看、比較看看喔！

台灣方試吃代表｜楊馥慈
收到日本朋友寄來的紀念品覺得非常親切，因為看到許多澎湖也有相似的物品，很期待下次見面有更多交流！

海苔
海裡採收的紫菜，顏色是一般常見的黑色。推薦包裹米飯，做成壽司、手捲來享用。

線上會面
Start!

Online Memo	時間	主持 / 翻譯	線上與談人
Online Memo	2022年 2月下旬的 週末午後	**主持** 姊妹鄉媒人 蔡奕屏 **翻譯** 宇佐市役所地域振興協力隊員張峻笙、外婆家在宇佐的中文通神谷怜	**【台灣方】** 「離島出走」四名核心夥伴、澎湖科技大學李明儒教授 **【日本方】** 「長洲都市設計會議」六名夥伴、鹿兒島大學水產系西隆一郎教授、宇佐出身的食專家神谷禎惠桑、築紫女學園大學上村真仁教授與兩名學生

從1998年第一次舉辦至今，已經持續二十多年，去年第47屆雖然是在疫情期間舉辦，但也有180名以上的朋友一起來共襄盛舉。

◇馥慈：哇，也滿好奇有關石滬的部分！

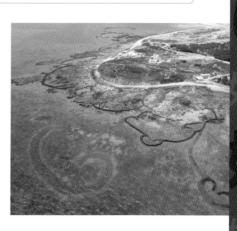

■吉武桑：有關石滬的行動部分，我們長洲海岸過去共有七座石滬，每一座都有著不同的名字，但現在這七座目前都只剩下底座還殘留。

在2004、2005年，連續兩年「長洲都市設計會議」和長洲中學、宇佐市教育委員會一起合作，針對其中一口石滬進行聯合調查，當時中學生們和前漁師的久保先生一起到現場測繪，也進行了堆疊石頭等工作。另外我們也曾主辦石滬為主題的研討會，這部分請上村老師來說明。

■吉武桑：「長洲都市設計會議」是在1990年創立，目前的主要活動有三大面向：海灘環境美化運動、舉辦石滬相關研討會、推廣長洲方言。

有關海灘環境美化運動，是我們每年都會以「能夠赤腳來玩的沙灘」為目標，舉辦兩次的淨灘活動。春天的那場除了淨灘之外，為了抑制海岸侵蝕我們也會舉辦植林活動。

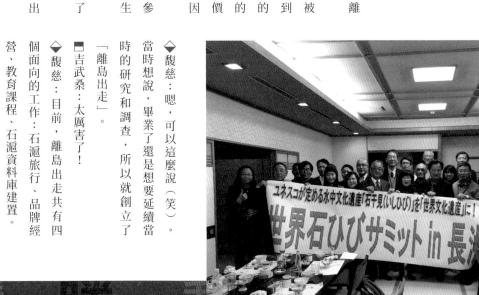

從學生變身石滬運動社長

■上村老師：日本國內，不管是地方政府、或地方團體，許多地方對於石滬保存的議題非常關心，也有些想要保存以申請文化遺產，在這樣的背景之下，從2008年來每一兩年，就有石滬等相關主題的研討會舉辦，而2008年第一年的主辦單位，就是「長洲都市設計會議」，而2010年第三屆的活動，不僅邀請日本地方團體參加，更第一次邀請海外六個國家的石滬相關團隊前來。2019年第六屆的活動，是第二次國際研討會，當時主辦單位回到「長洲都市設計會議」，我們也是在那次活動上，第一次認識了馥慈桑。

◆馥慈：那接下來換我來介紹「離島出走」。

我是返鄉回到澎湖後，因緣際會被石滬文化的價值吸引，同時也看到傳統漁業凋零、大眾對海洋陌生的危機感，因而決定投入石滬文化的保存，希望透過復興、創造經濟價值，轉型為新型態的文化產業，因此創立了「離島出走」。

■吉武桑：我記得上次馥慈桑來參加國際會議的時候，應該還是學生吧？現在已經畢業了嗎？

◆馥慈：對的，畢業之後創立了「離島出走」。

■吉武桑：所以現在是「離島出走」的社長囉？

◆馥慈：嗯，可以這麼說（笑）。當時想說，畢業了還是想要延續當時的研究和調查，所以就創立了「離島出走」。

■吉武桑：太厲害了！

◆馥慈：目前，離島出走共有四個面向的工作：石滬旅行、品牌經營、教育課程、石滬資料庫建置。

澎湖現有的石滬大概有將近700座，還有持續捕撈與使用的比例大概是兩成，我們針對其中的3～4座石滬，依據它們各自的特性設計了不同的小旅行行程。在我們寄去的紀念品包裹中，裡面就有我們石滬旅行的手冊、還有品牌經營下所設計推出的生態海報和胸章等商品。

◆馥慈：教育課程的部分是，我們到目前為止共設計過兩套介紹石滬文化的桌遊，一款是讓小孩可以認識石滬裡的生物，另一款則是像樂高和積木，可以讓小孩體驗堆石滬的工法。

■吉武桑：有的，我們有收到海報和胸章！好棒！

◆馥慈：最後，石滬資料庫建置

◆眾人：哇……。

的部分是，我們建造了一個澎湖石滬資訊平台的網站「Stoneweir. info」，這個名稱也是網址可以直接搜尋。在平台裡，我們希望能讓大家搜集到跟石滬相關的所有知識，像是工法、諺語、個別石滬的介紹等。網站大部分都是中文資訊，但少部份也有日文翻譯，也歡迎日本朋友有興趣可以搜尋看看。

思考修復石滬的意義

■西老師：對比於台灣還看得到許多石滬，日本的石滬基本上都已經不復存在，主要的原因有兩個，一個是自然災害像是颱風等的影響，另一個是因為海洋環境的變化，讓石滬也漸漸捕撈不到魚。我一直以

來思考的是，如果石滬捕不到魚了，那麼修復石滬、保存石滬，是否還有其意義，還是石滬就只是變成一種文化的裝飾品？

◆馥慈：我先回應分享一下，台灣的石滬也面臨自然和人為的兩種破壞，自然破壞和日本一樣，就是像颱風等的自然侵襲；人為破壞的部分是，因為石滬會附著許多貝類，而採集貝類的人會為了採收而移動、翻動石頭，而導致石滬的破壞。

■嵩田：其實日本也有這樣的狀況，石滬的石頭之間和下方其實有非常多魚類的食物，像是蚯蚓等生物，而想要抓這些生物的人會翻動石滬的石頭，造成石滬崩壞的狀況。

◆馥慈：對，跟台灣一樣。

另外有關於修復石滬的意義和價值的議題，我們其實也非常有感，因為修復一個石滬所需要的人力、資金等資源都非常的高，而這也回應到我們為什麼以公司的角度來從事石滬的修復。我們舉辦石滬主題的小旅行與導覽，並把每一年最後的盈餘轉做石滬修復的基金，之後再運用基金來修復石滬，這樣一來，石滬的修復就可以變成民間可以持續運作、傳承的工作。

另外一點，是我們修復的目標，不是要把「所有的石滬」修好、或是在短時間內修好許多石滬，而是希望能夠透過修復的機會和過程，帶給每一個人不同的價值，例如對於匠師來說，就可以把修復的技術介紹給民眾；此外，也希望在修復的過程中，修復每一個人和海洋之間的關係。

媒：不知道小旅行舉辦的狀況是如何呢？

◆馥慈：以石滬修復的行程來說，全票是850元，其實每年暑假這個行

小蝦小魚生活，石滬本身也像是一個小小的生態系。

活著的人海生態系

媒：所以澎湖的石滬修好之後是可以捕到魚的嗎？

◆馥慈：是的，像是我們就曾在修好的一座石滬的滬房裡，發現一對稀有的「鱟」，發現的當下對當地人、對匠師來說都非常驚喜。我也滿想問問日本的朋友，宇佐的石滬裡現在很難看到魚群或是生物嗎？

■嶌田：這題也由我來回答，因為我有管理石滬、也有用石滬捕魚。雖然冬天不太有魚進來，但4月開始到6月有烏賊、夏天轉秋天的候有螃蟹、入秋之後則又會有別的魚類，至於紀念品裡有出現的「姬貝」，則是最近開始可以看到。

◆馥慈：哇，那嶌田先生也是石滬的主人囉！我們團隊的匠師也是石滬的主人喔！另外我自己的家族也有一座石滬，我是第五代。

另外還想問，除了嶌田先生之外，宇佐當地還有其他人會固定去石滬捕撈或是採集嗎？

■嶌田：我想在宇佐當地，還有在做石滬業的家族只剩下我們團隊了。其他的石滬都已經損壞，所以也無法捕到魚了。但有個石滬現在獲得縣政府的許可，預計4月開始要修復。

程還滿熱門的，因為對海洋陌生的人來說，這個行程不僅可以和海洋親近、也能對有興趣的環境付出心力。另外有關修復石滬的意義，還有一點是，其實石滬修復好後，是可以把海邊的潮間帶環境整理乾淨的。因為石滬的石縫之中，可以讓一些

未來的約定是現在的原動力

◇馥慈：因為我也知道石滬因為海環境的轉變，最原本的捕魚功能可能會消失，因此不管是產業轉型或是推廣，都是一大課題。滿想聽聽看日本朋友對於石滬未來發展的想法為何。

□嶌田：我們的石滬因為（只剩下底座）不夠高，所以要論漁獲量或是轉型觀光業都還是有點困難，不過4月開始因為獲得許可，可以開始修復，因此我們也期待之後的發展。

◇馥慈：兩年前去參加國際會議之後，就非常期待日本朋友也能來澎湖，當時疫情還沒有發生，原本想說可能隔年就能再相見吧，沒想到疫情一來之後就難以自由來往。

當時我們團隊裡的石滬匠師洪師傅也有一起去日本，我們聽到日本朋友想要來澎湖交流都非常開心，因此這幾年雖然無法立刻邀請大家來，但我們也一直在做準備，像是我們現在修建的「魚灶餐廳」，也是想說到時候日本朋友來能跟大家一起在裡面吃飯、一起感受漁村，可以說是當時的約定成了我們現在的動力。

□吉武桑：疫情結束後，一定要到台灣、到澎湖見喔！

會後悄悄話

台灣方代表｜楊馥慈

石滬是人類早期對環境友善、和環境共同生活的象徵，另外透過這次的活動，我也發現國與國之間可以透過石滬的語言認識彼此！真的很開心可以看到大家為了石滬一起努力，非常開心能和大家交流！

日本方代表｜吉武桑

原本上次就有約定好要在台灣相見，我們也非常期待，雖然因為疫情而暫時無法實踐，但是這次以線上的方式和大家交流，我相信它能更加深兩邊的連結，真的非常開心！疫情結束後，我們一定會到台灣拜訪的，因此未來也請繼續多多指教！

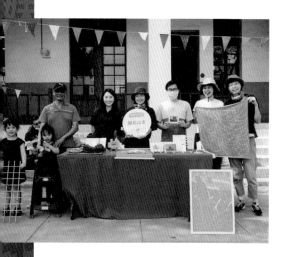

主編 ——————— 董淨瑋
編輯顧問 ——————— 林承毅
特約行銷 ——————— 魏曉恩
封面設計 ——————— 廖韡
內頁設計 ——————— Debbie Huang、安比

社長 ——————— 郭重興
發行人暨出版總監 ——————— 曾大福
出版 ——————— 裏路文化有限公司
發行 ——————— 遠足文化事業股份有限公司
地址 ——————— 新北市新店區民權路108-3號8樓
電話 ——————— 02-2218-1417
傳真 ——————— 02-2218-8057
Email ——————— service@bookrep.com.tw
客服專線 ——————— 0800-221-029

法律顧問 ——————— 華洋國際專利商標事務所 蘇文生律師
印刷 ——————— 凱林彩印股份有限公司
初版 ——————— 2022年4月
定價 ——————— 380元

Printed in Taiwan

特別聲明：有關本書中的言論內容，不代表本公司／出版集團的
立場及意見，由作者自行承擔文責。

村之寫真：凝視而後改變的力量/董淨瑋主編. -- 初版. –
新北市：裏路文化有限公司出版：遠足文化事業股份有限公司發行, 2022.4
面；　公分. -- (地味手帖；11)
ISBN 978-626-95181-5-9(平裝)

959　　　　111004320

地味手帖【11】
村之寫眞——凝視而後改變的力量

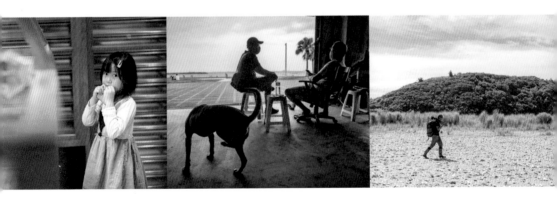